京兆叢書

出品人＼總策劃

鄭志宇

嚴復翰墨輯珍

嚴復法書選輯（下冊）

主編

鄭志宇

副主編

陳燦峰

顧問

嚴倬雲　嚴停雲　謝辰生　嚴　正　吳敏生

編委

陳白菱　閆　㠜　嚴家鴻　林　鋆

付曉楠　鄭欣悦　游憶君

套
屏

行草 杜甫詩三首四條屏
草書 莊子《養生主》四條屏
行書 陸游《楚城》詩中堂
行書 蘇軾《柳氏二外甥求筆跡》詩中堂
行書 蘇軾《和文與可洋川園池三十首·蓼嶼》詩中堂

己未暮春偶記平生家藏吳蕭恩著草訣述
勅江翠按唐海去宋玉必風流
信雅志乎晦性空味一滌滾吾疇

夏伐永同阿江山有宅弇之文藻雲
司芒書起夢里家是楮墨宮惟流藏
舟人指點正披後悵喪陶至洪飛

清詩句之李堪傳百个音蓋世
新雳消詞楷臨孫琪歸
開陰仁兄屬書
菽公嚴復

支離東北風塵際，漂泊西南天地間。三峽樓臺淹日月，五溪衣服共雲山。羯胡事主終無賴，詞客哀時

行草
杜甫詩三首四條屏
尺寸 | 169×42.5 厘米（每條）
材質 | 水墨紙本

支離東
小
風

三
峽
樓
臺

山
稿
都
山

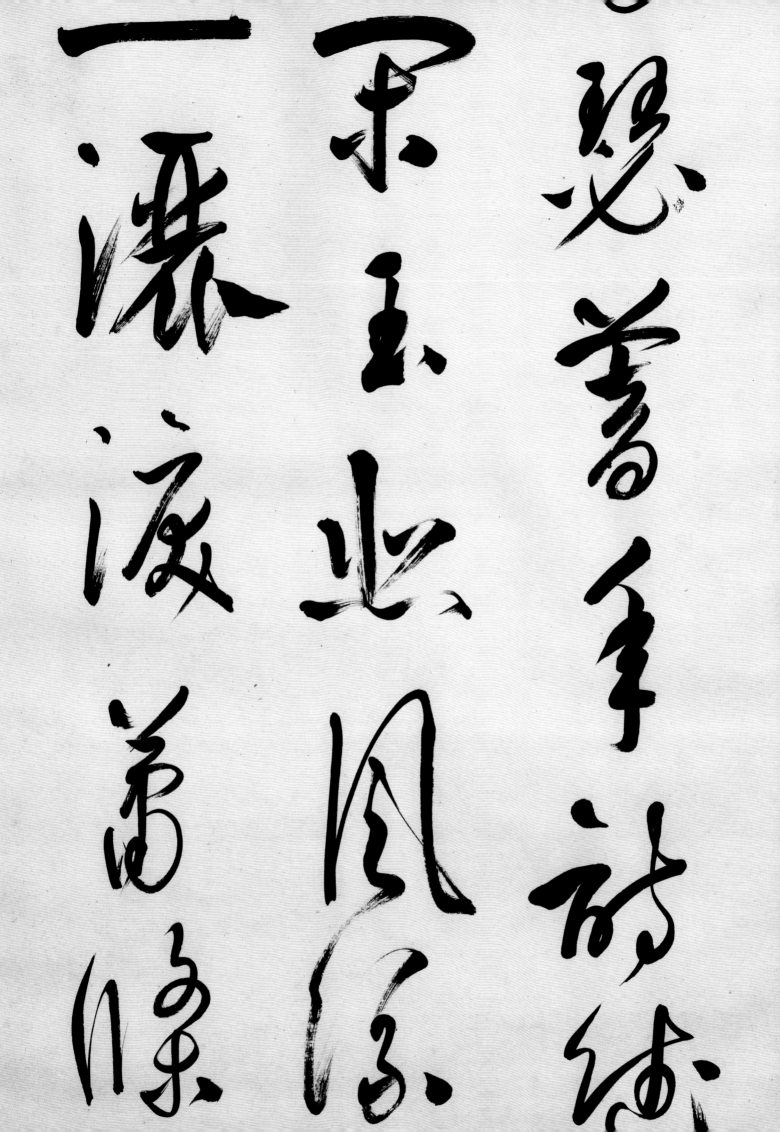

多成亦同

言莒書已

舟人指點然

滿詩句開陰仁
新得清陽

浩浩荡荡

清書

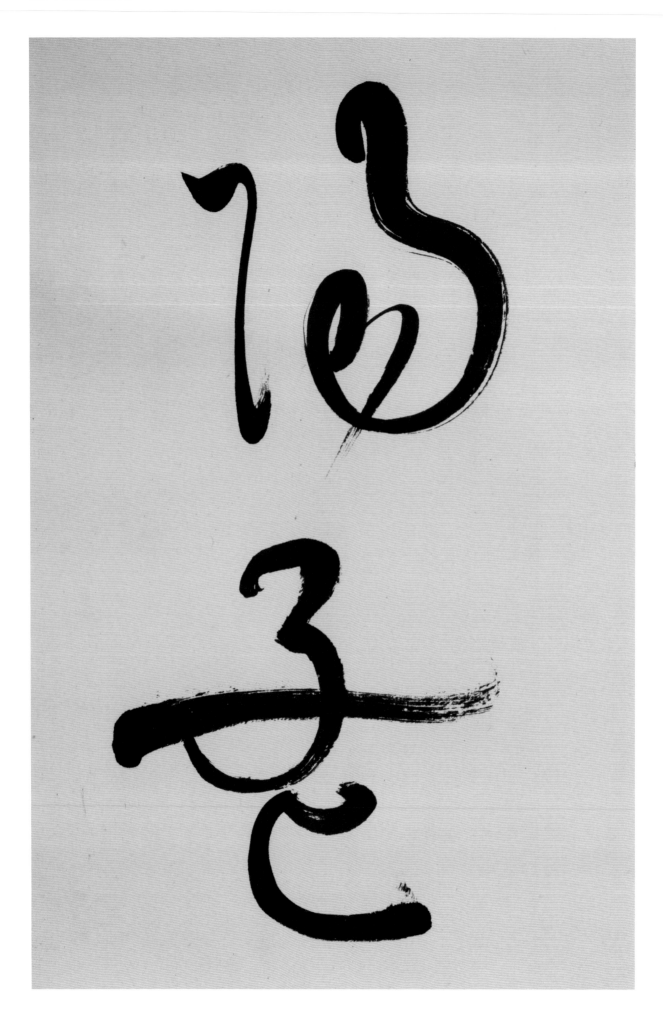

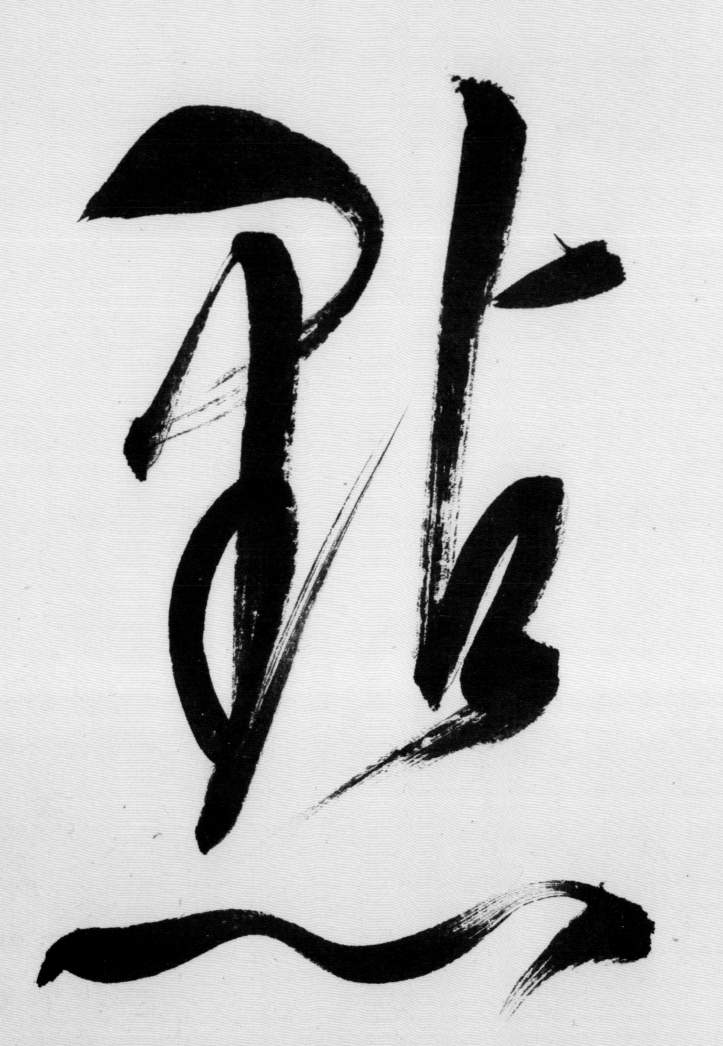

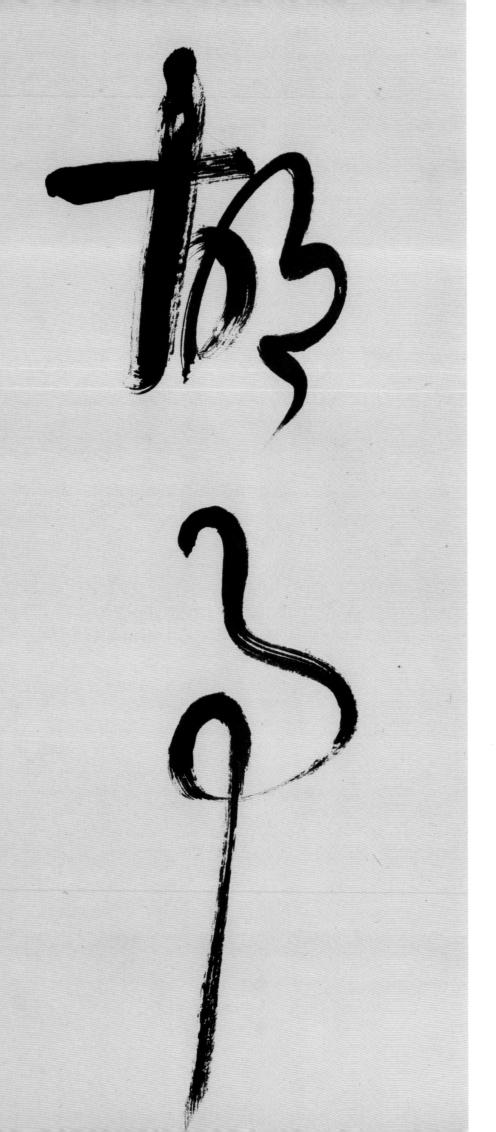

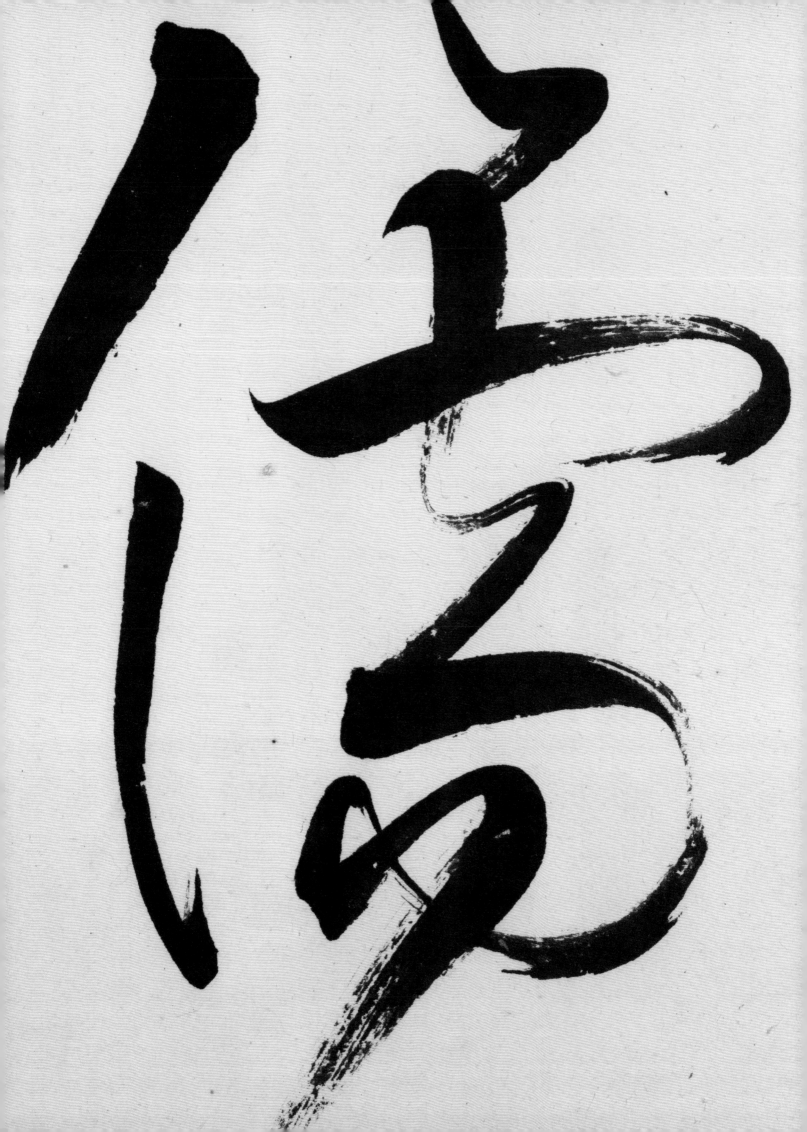

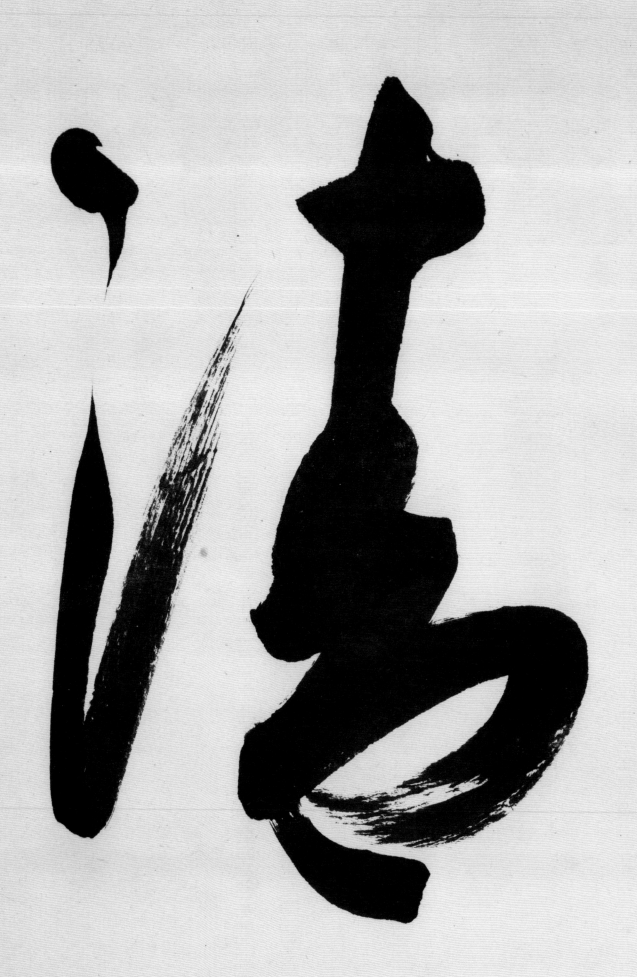

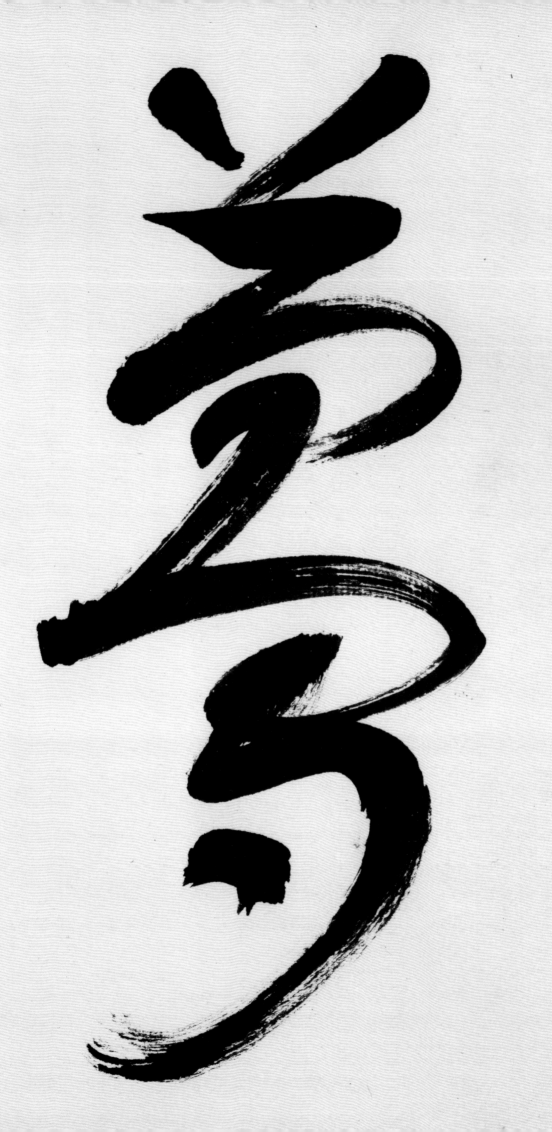

草書
莊子《養生主》四條屏
尺寸 | 160×36 厘米（每條）
材質 | 水墨紙本

無生也子滩而古也無
滩以為滩隨世滩
名為之

而為故生名己
書甚甚名為
之甚也

雨隊高以為雖可保
乳可言生可養視

萨鸟

江当

山生

峰

中

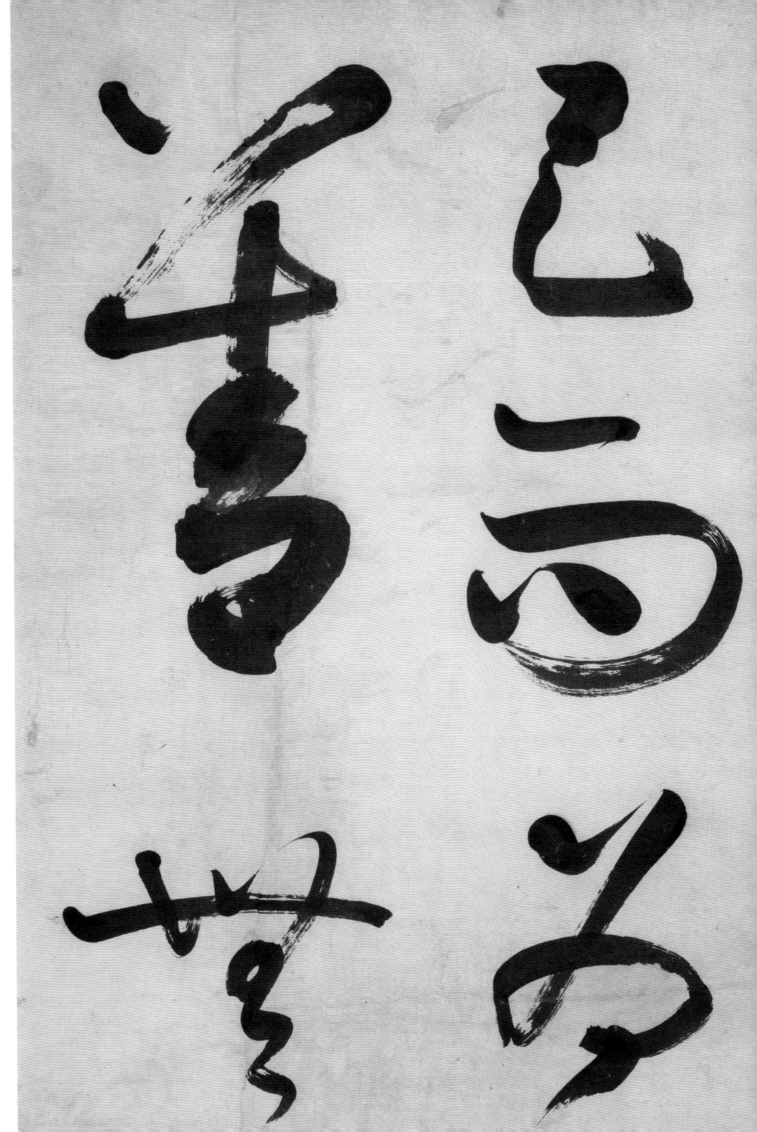

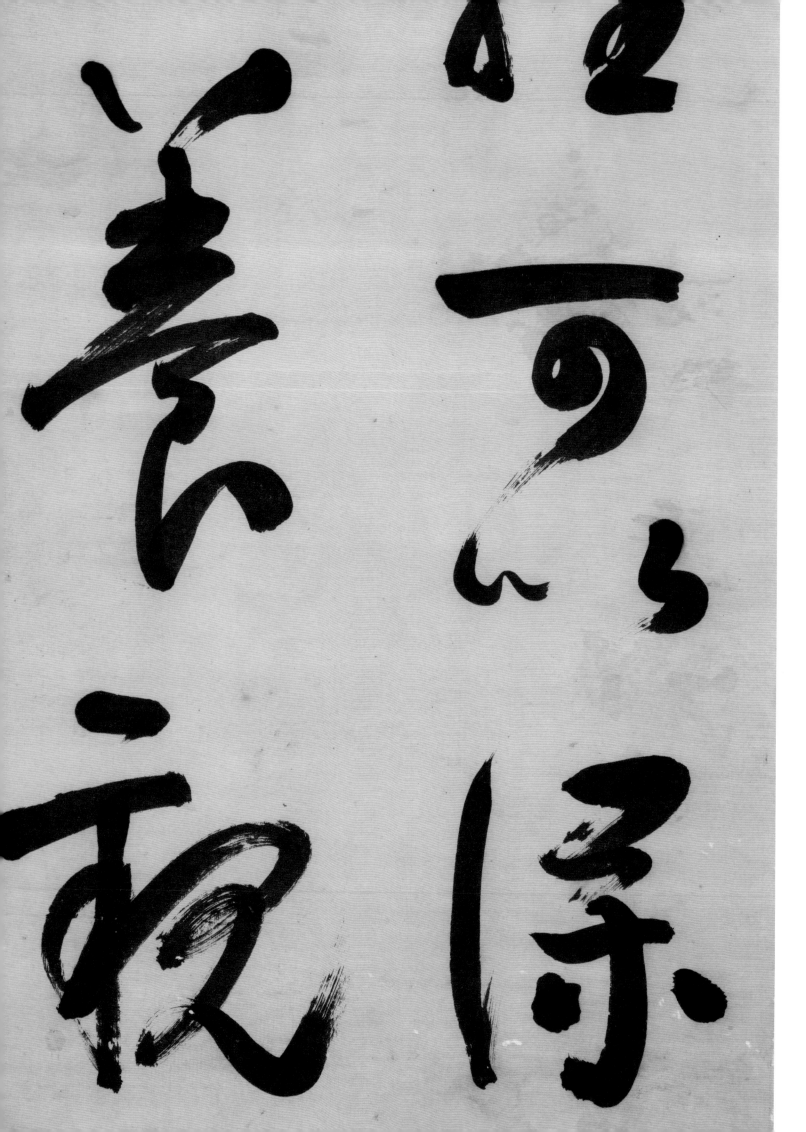

為酒消事

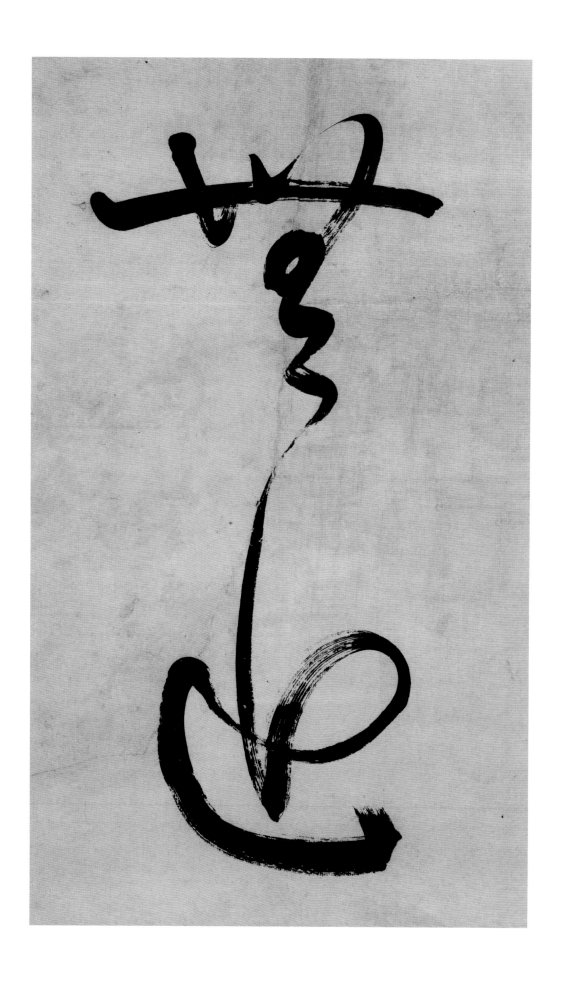

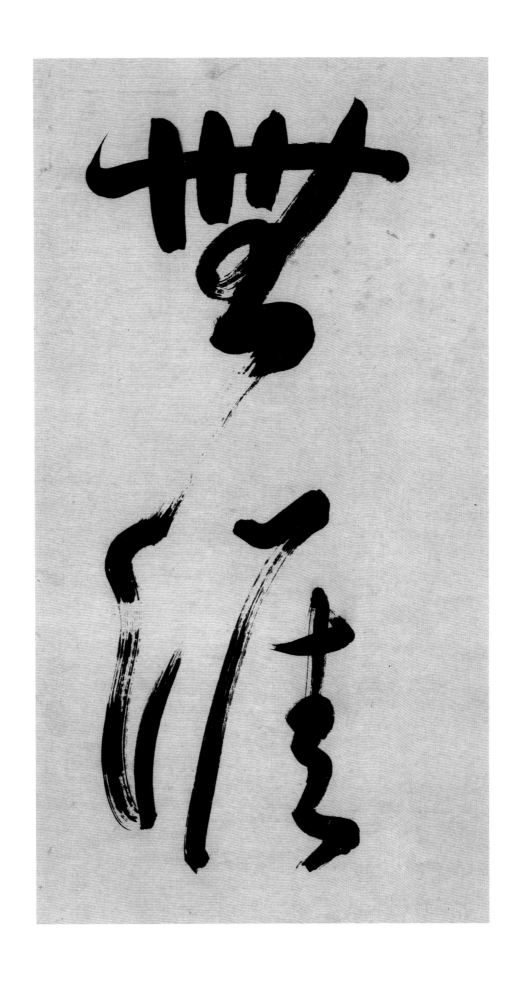

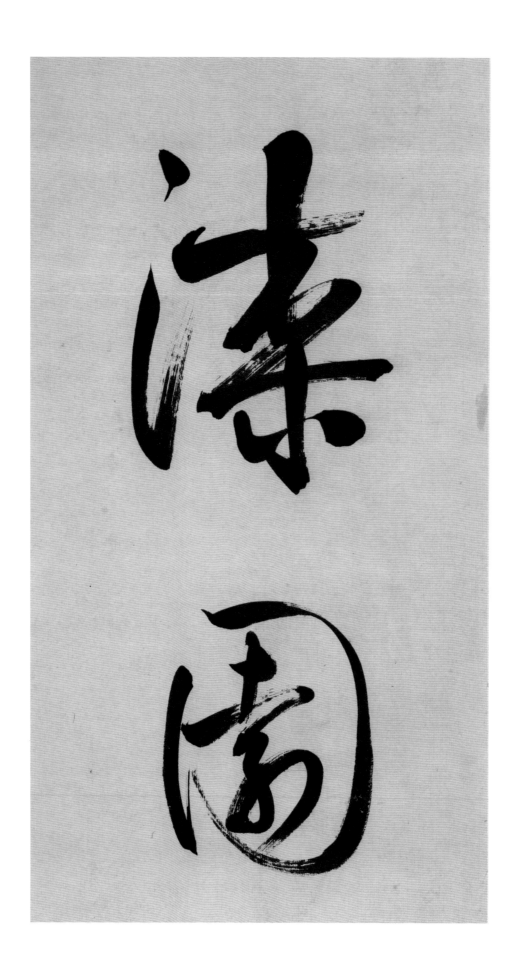

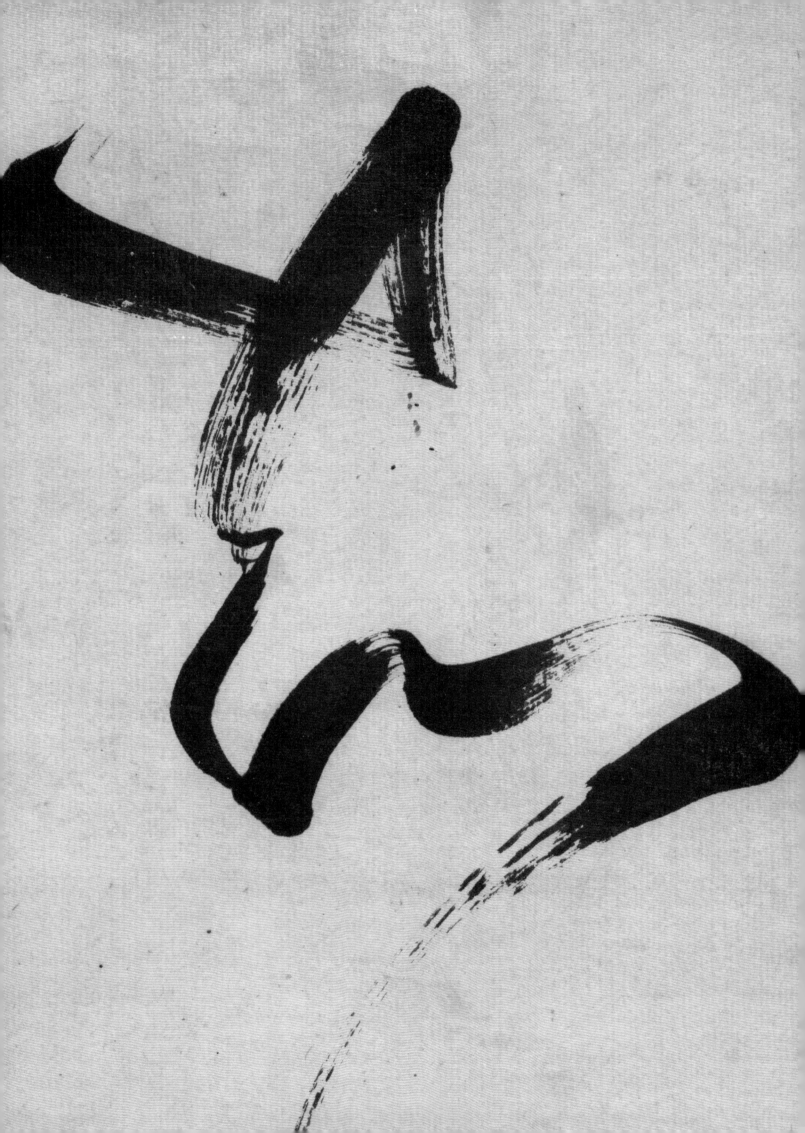

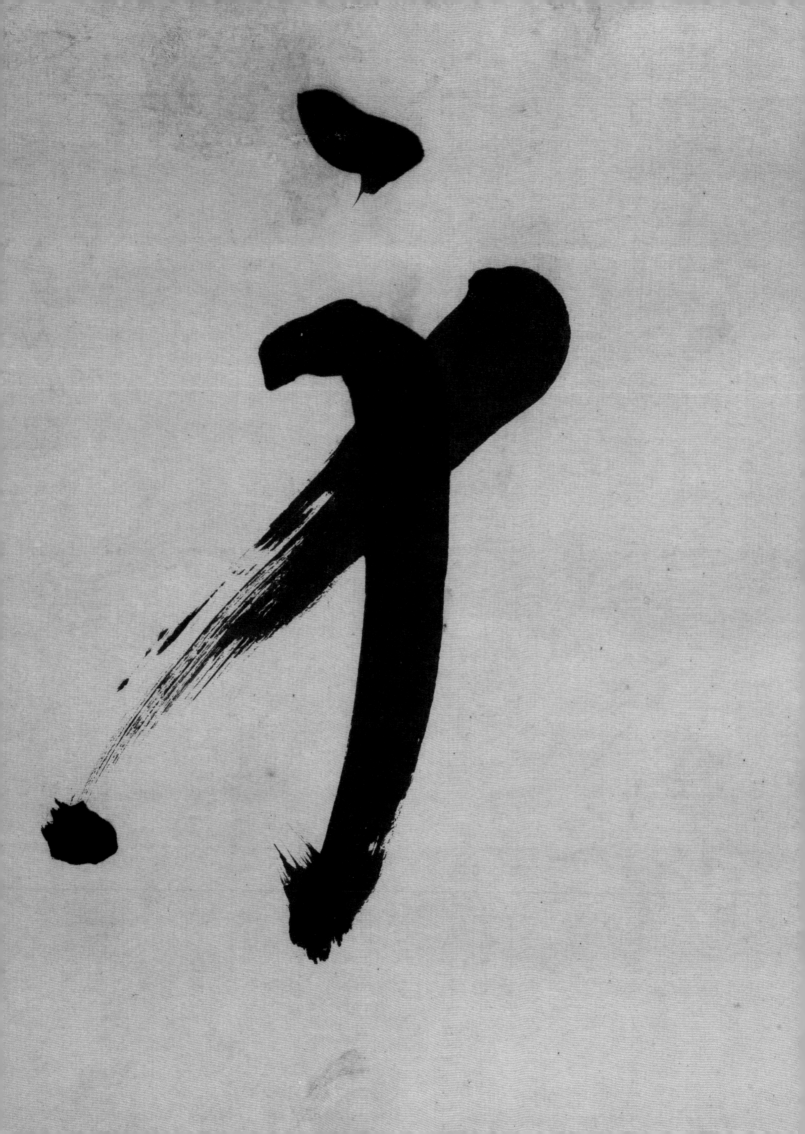

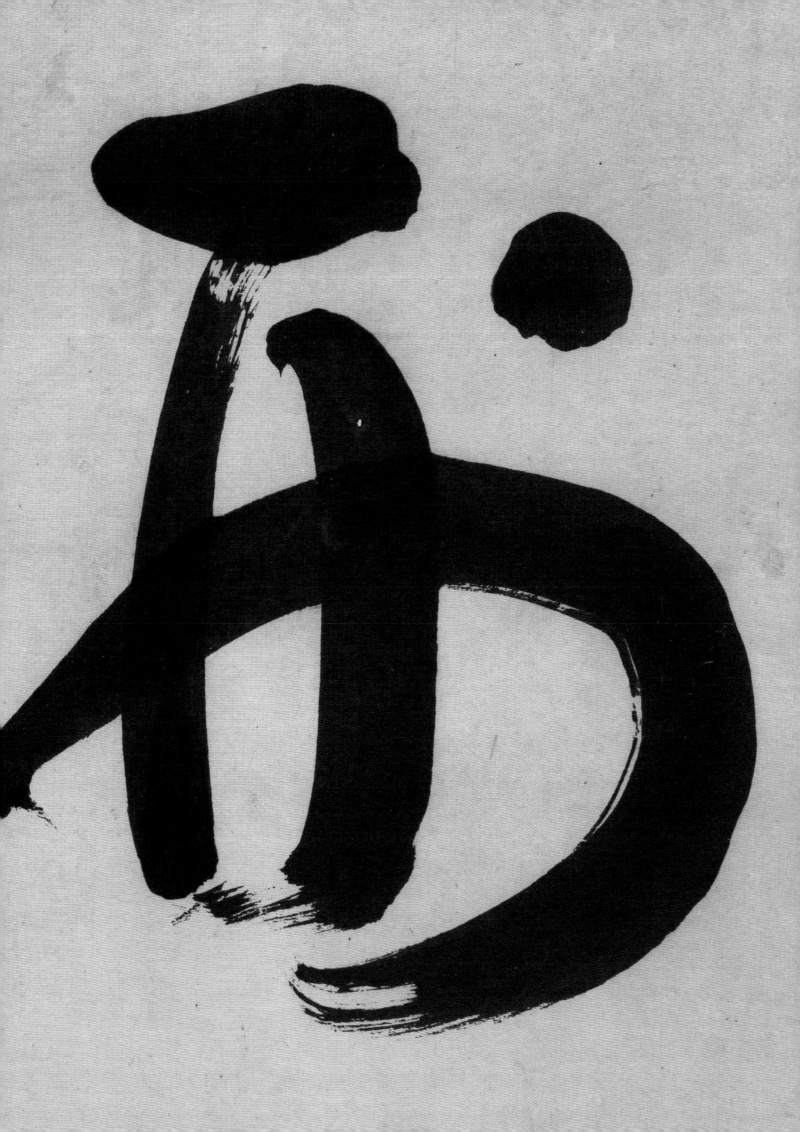

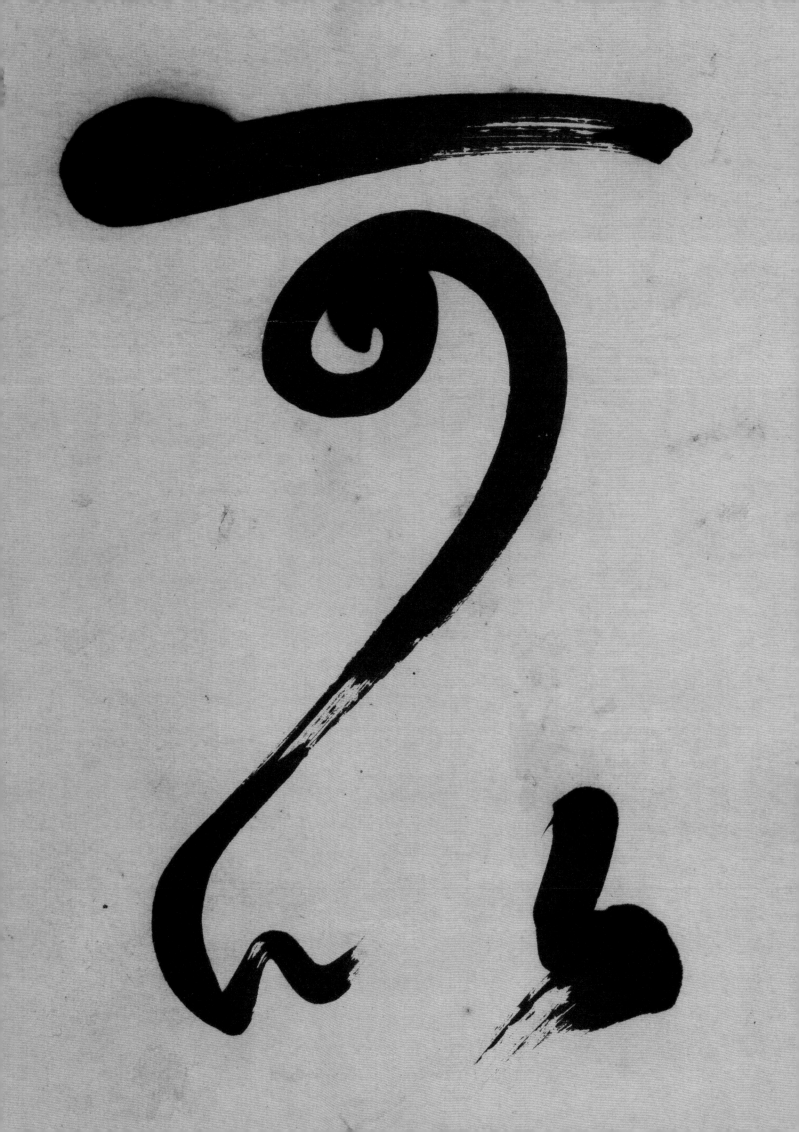

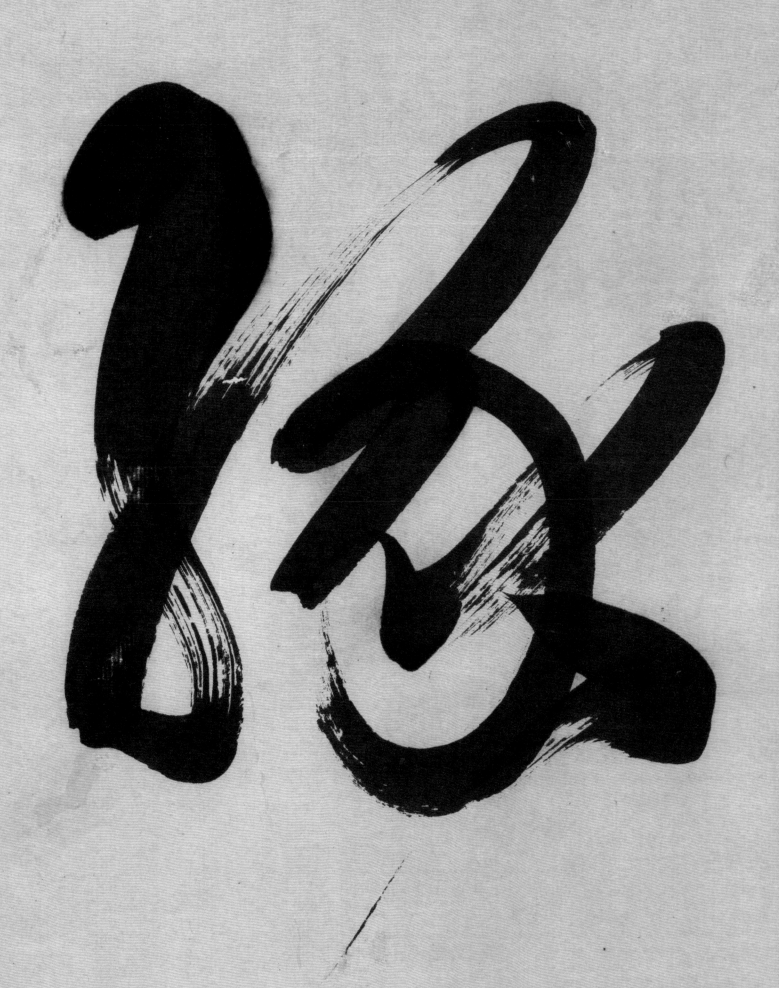

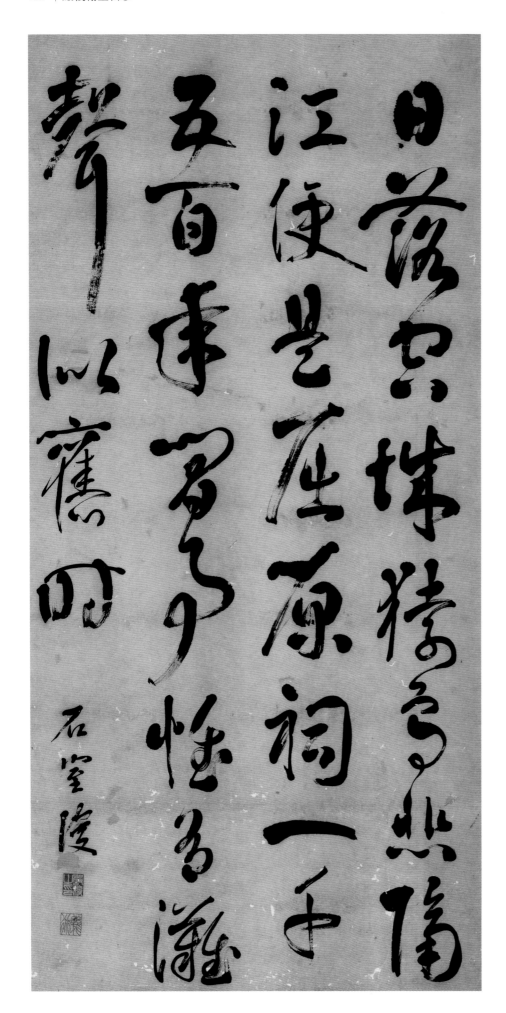

行書
陸游《楚城》詩中堂
尺寸 | 134×66 厘米
材質 | 水墨紙本

猜當窠珠猴

江使豈坐涼

五百年罵了

聲以寧聽時

珠猱……隆

座一原祠一半

寫……怅……深

窿田

石窒陵

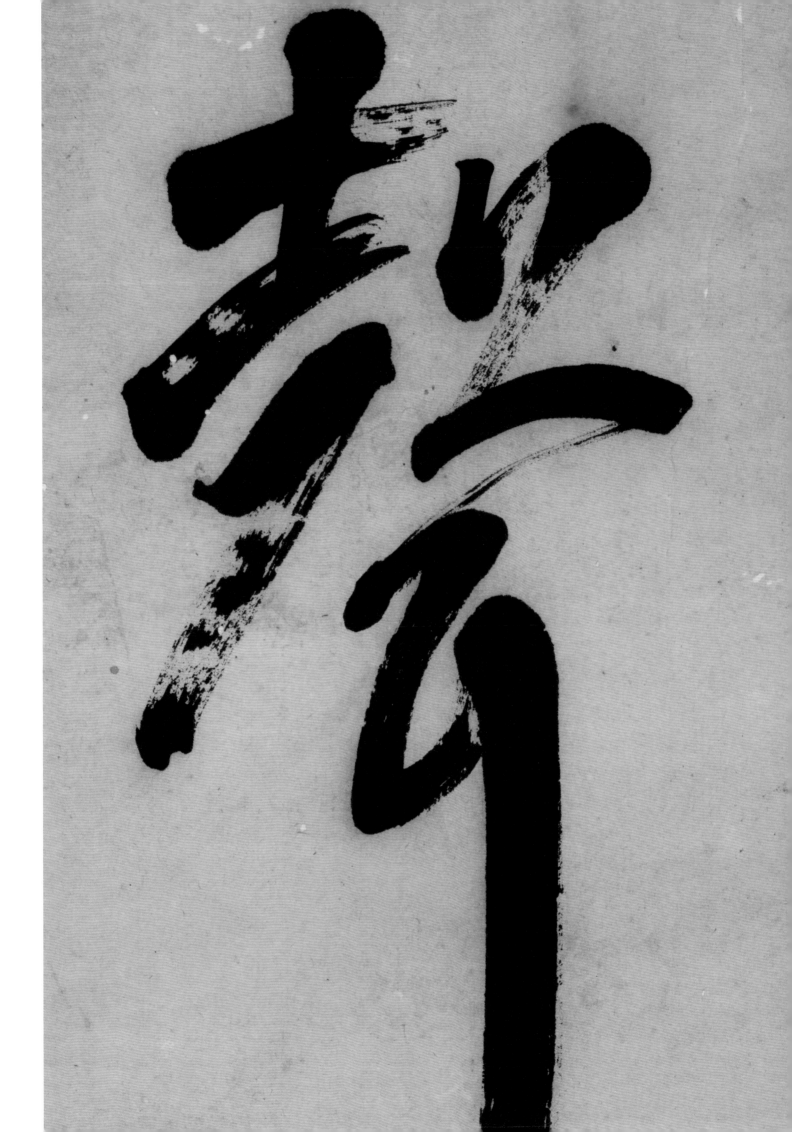

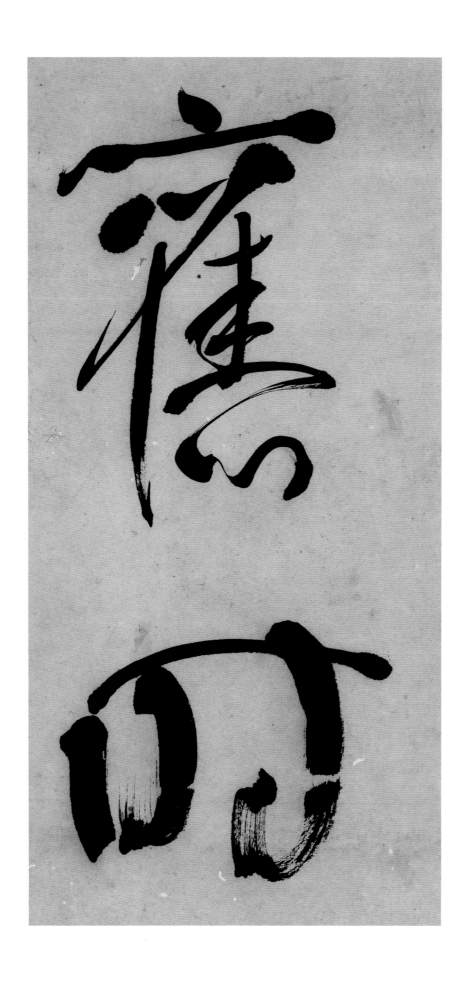

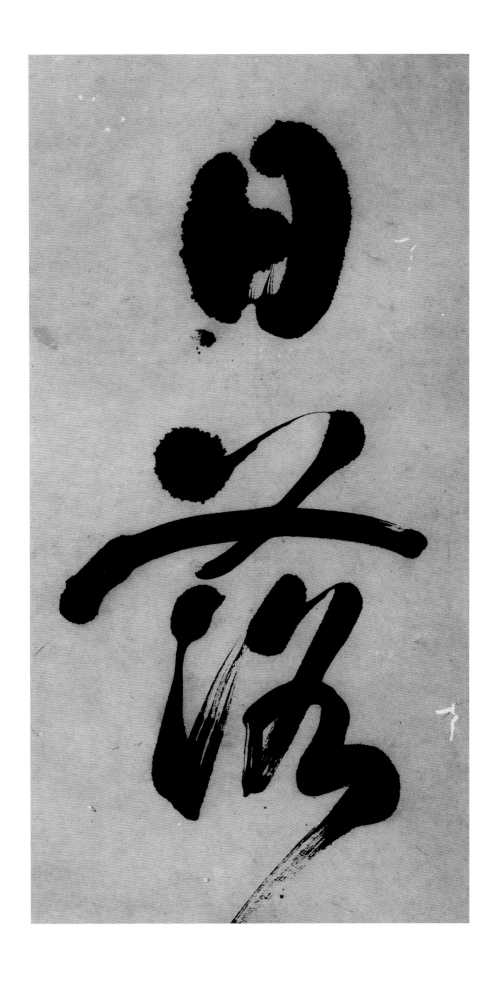

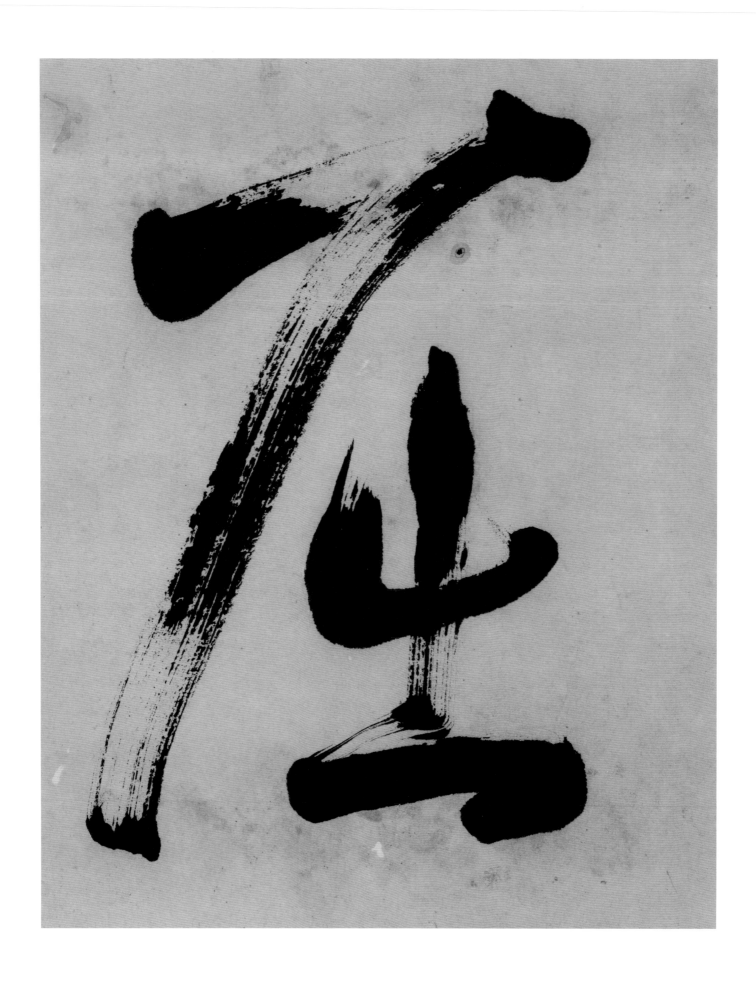

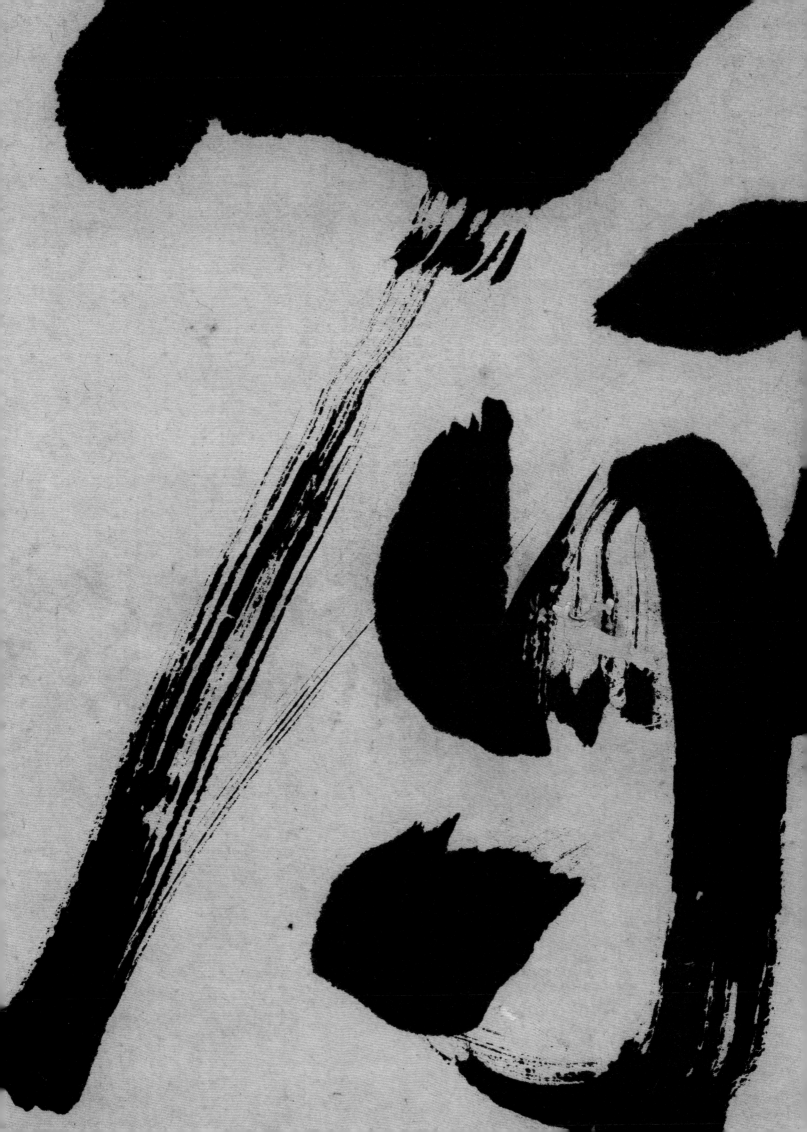

恍惚寡滥

石室陵

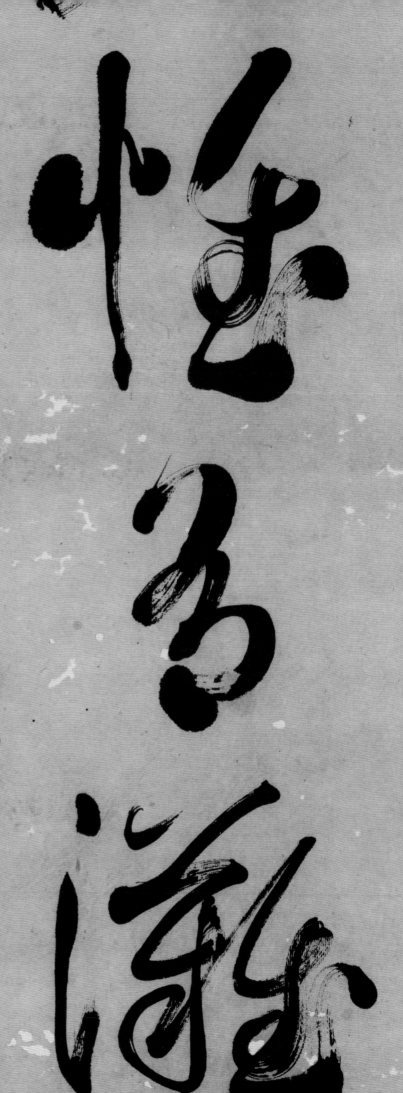

窗虚月白
一词一
得陽

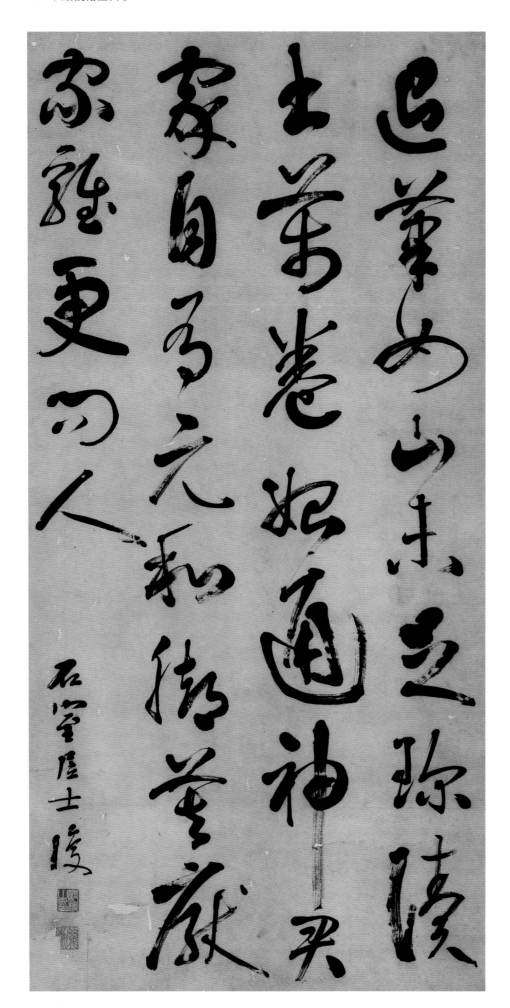

行書
蘇軾《柳氏二外甥求筆跡》詩中堂
尺寸 | 134×66 厘米
材質 | 水墨紙本

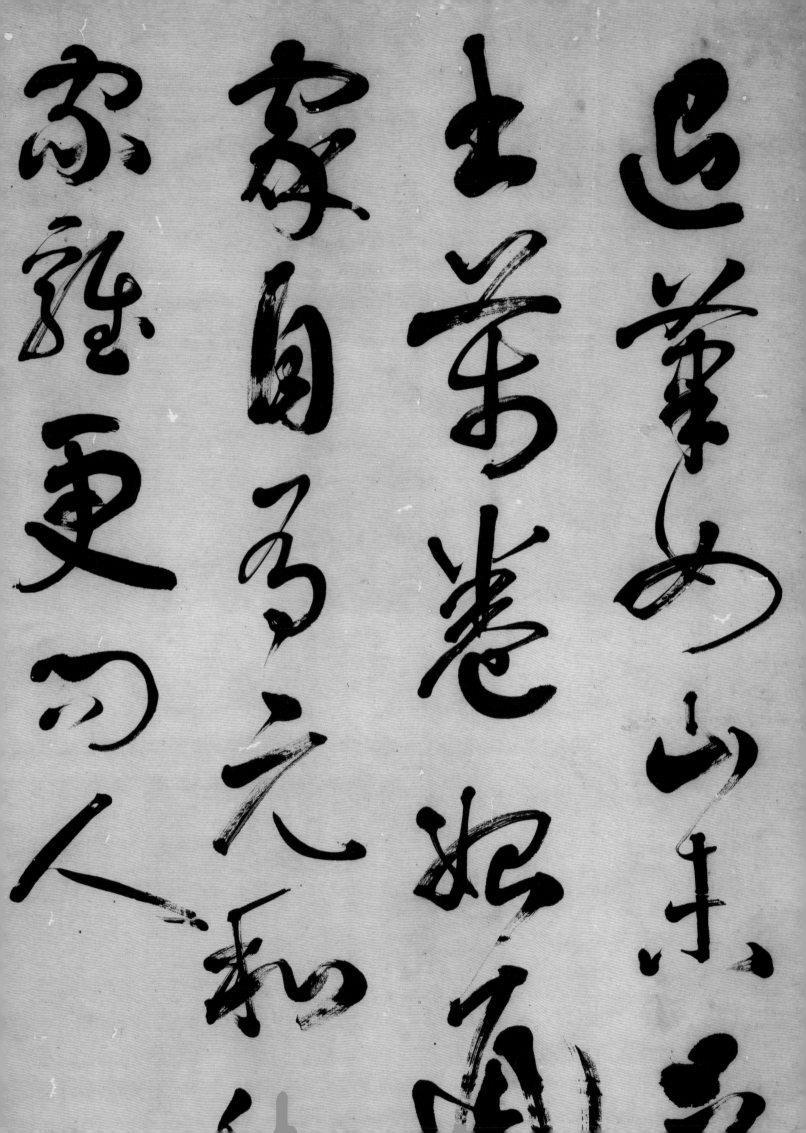

崇未立琮陵

老知圆神買

元和傳筆歲

兩人

石室居士陵

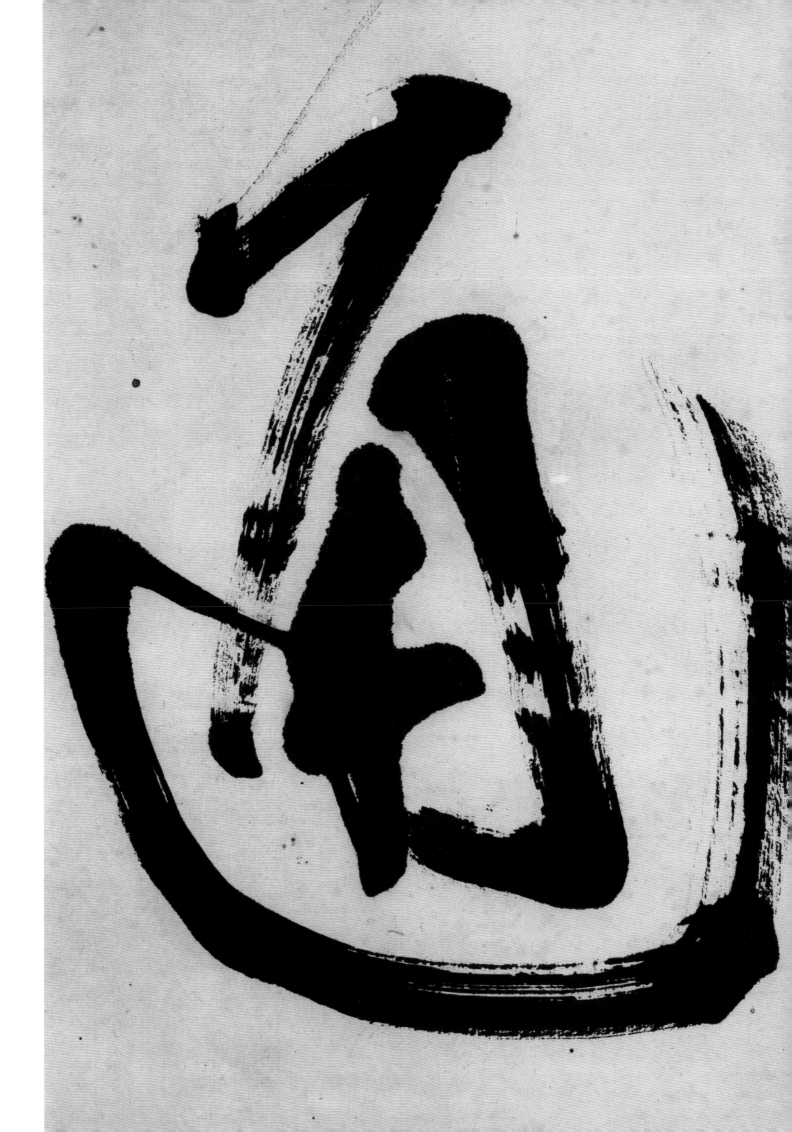

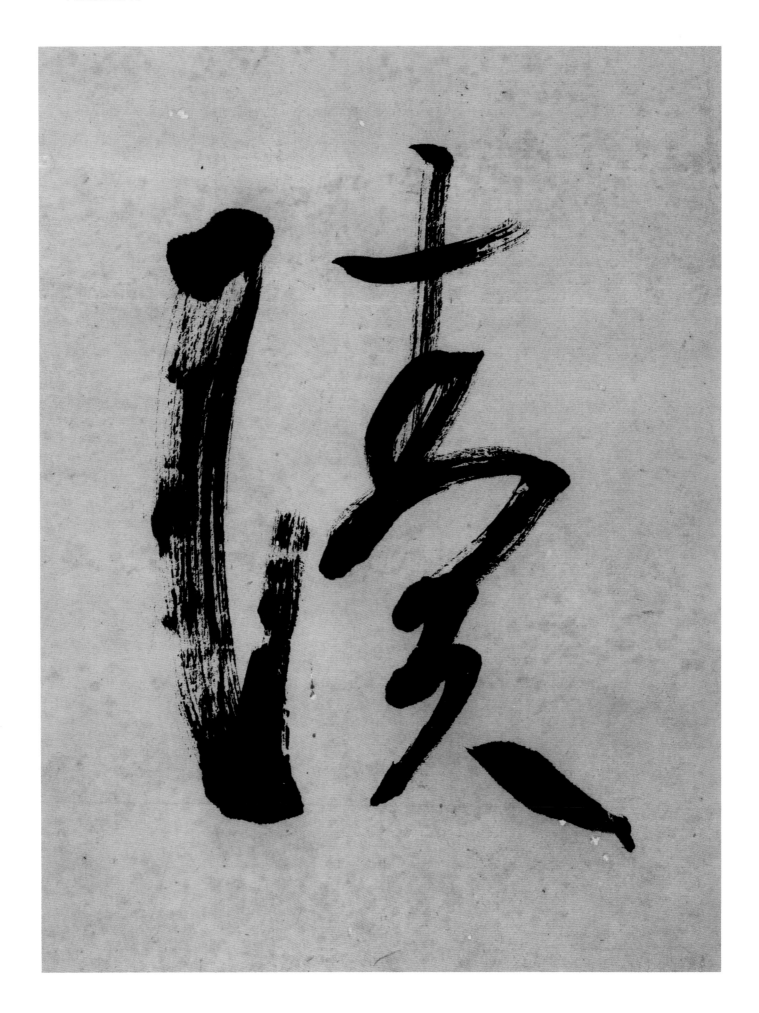

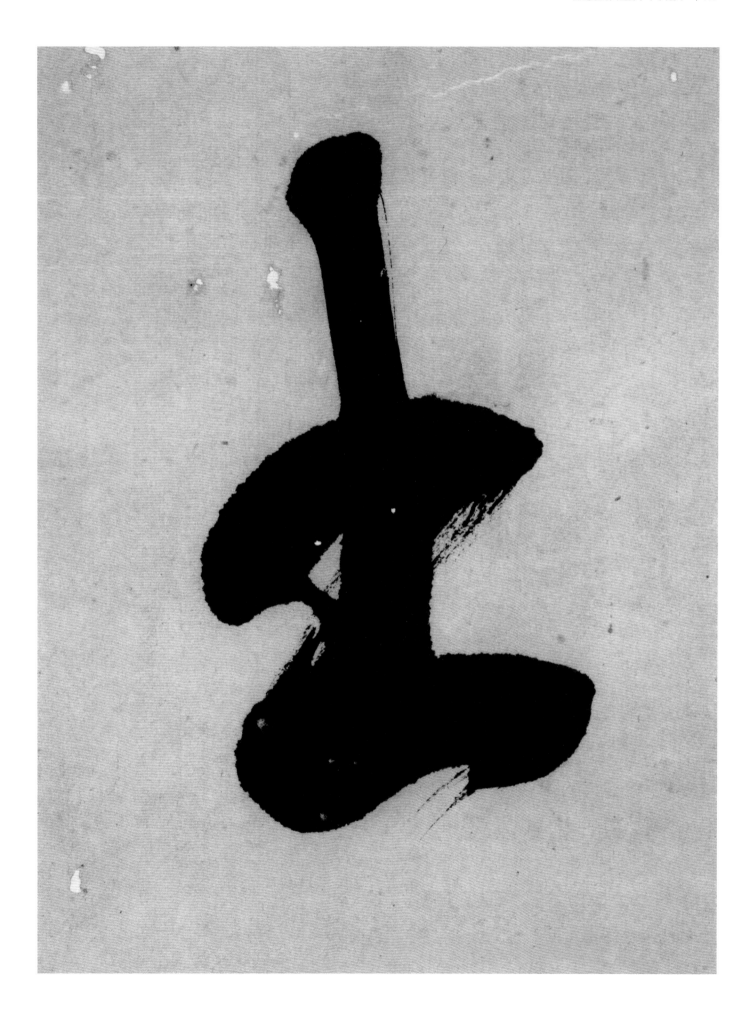

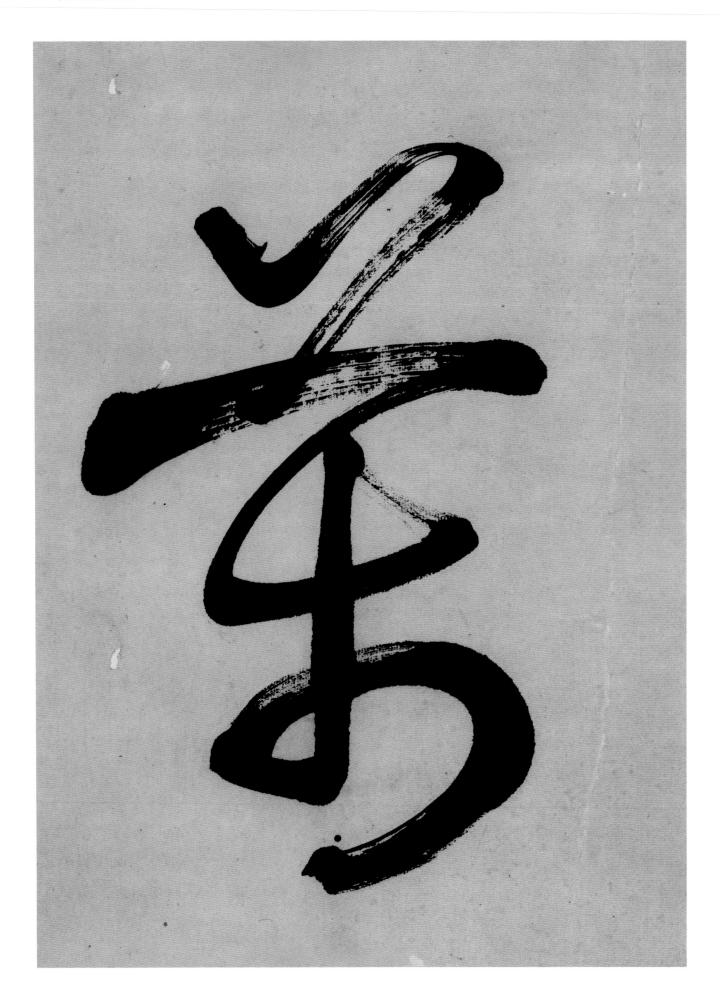

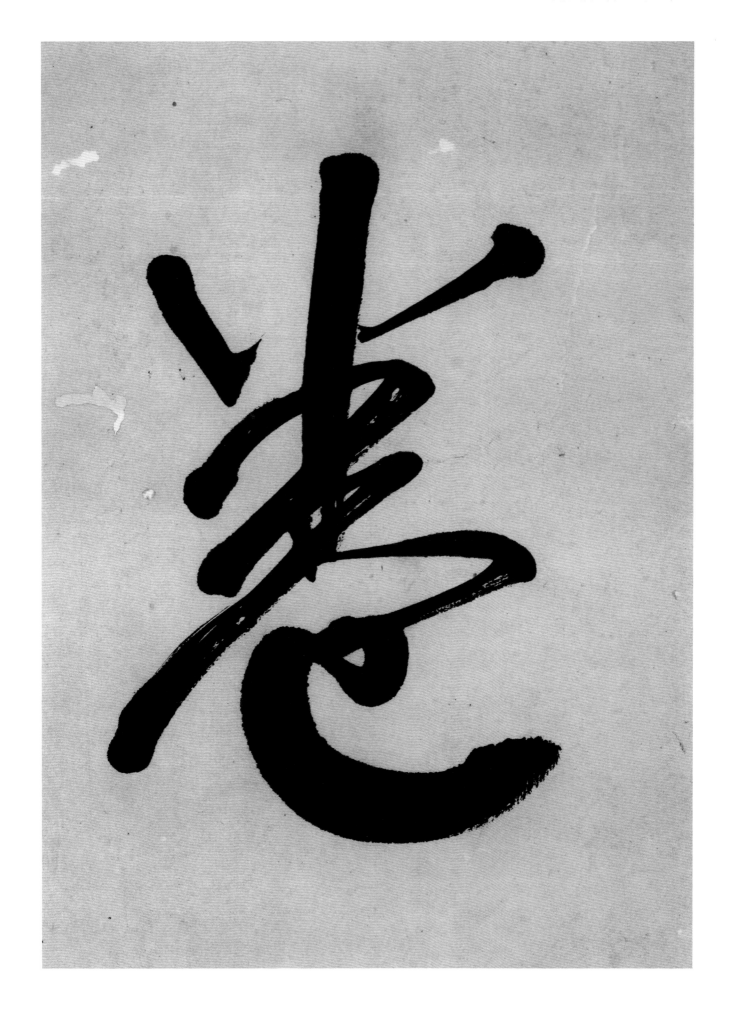

華蒼禿

高 北瓜示

卩 情十

秋陰不散
霜飛晚
留得枯荷聽雨聲
蔌蔌橫塘沙水清
茫茫不見里檣柂
黍離

丙申季夏山陰後學於津門

行書
蘇軾《和文與可洋川園池三十首·蓼嶼》詩
中堂
尺寸丨134×66 厘米
材質丨水墨紙本

秋阪南浦陸

萼落横满沙水

芳菲侣里樓

朦胧情
丙申
季貫

酒酣拍手鳴高滿沙水清沈暮思楊柳業亭傑

丙申季夏山陰書於津門

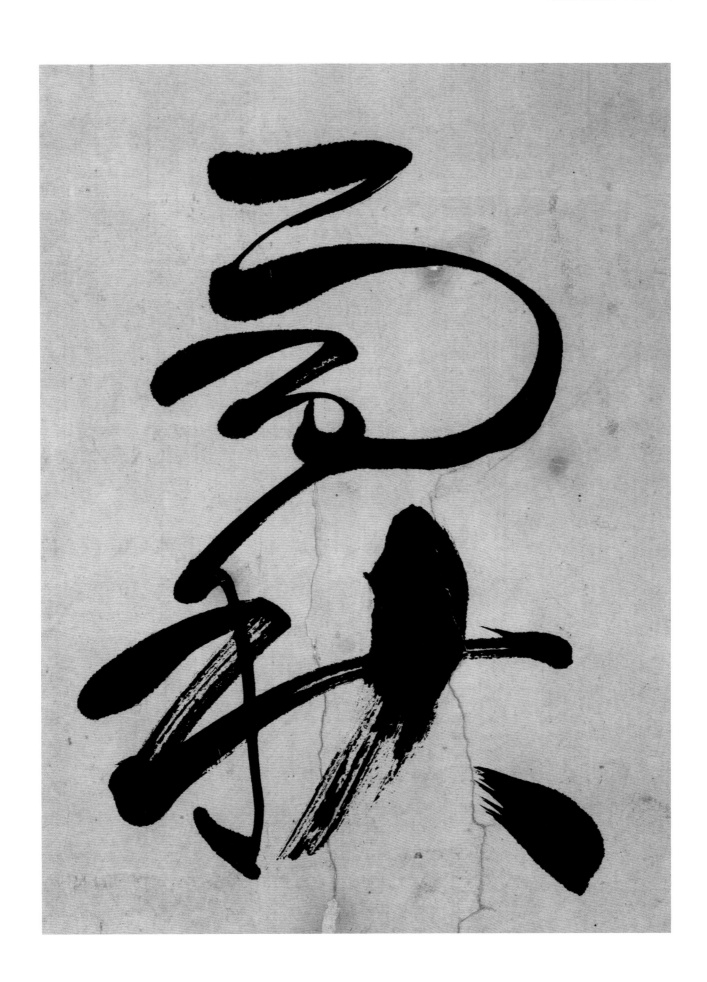

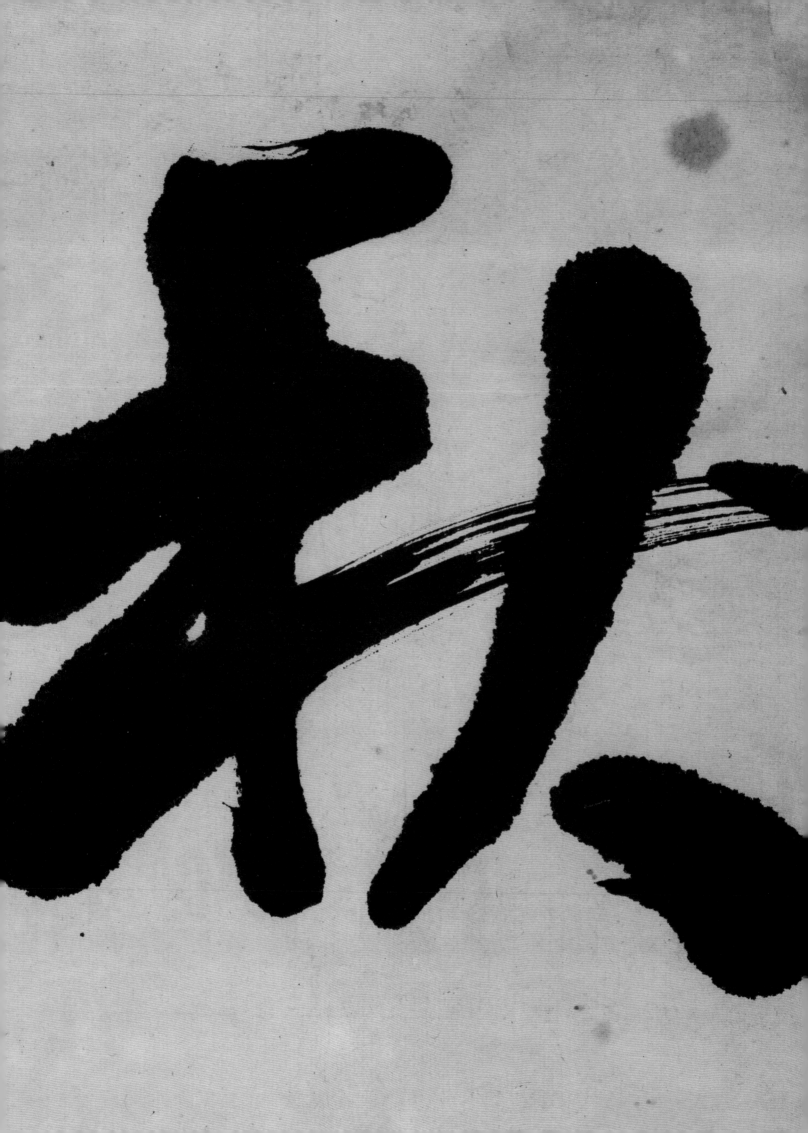

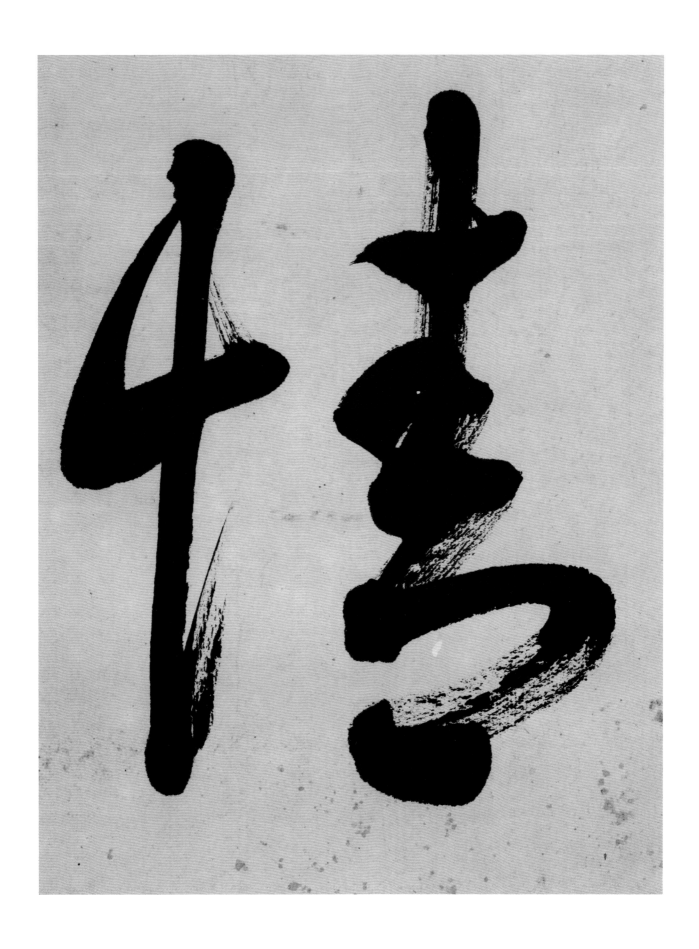

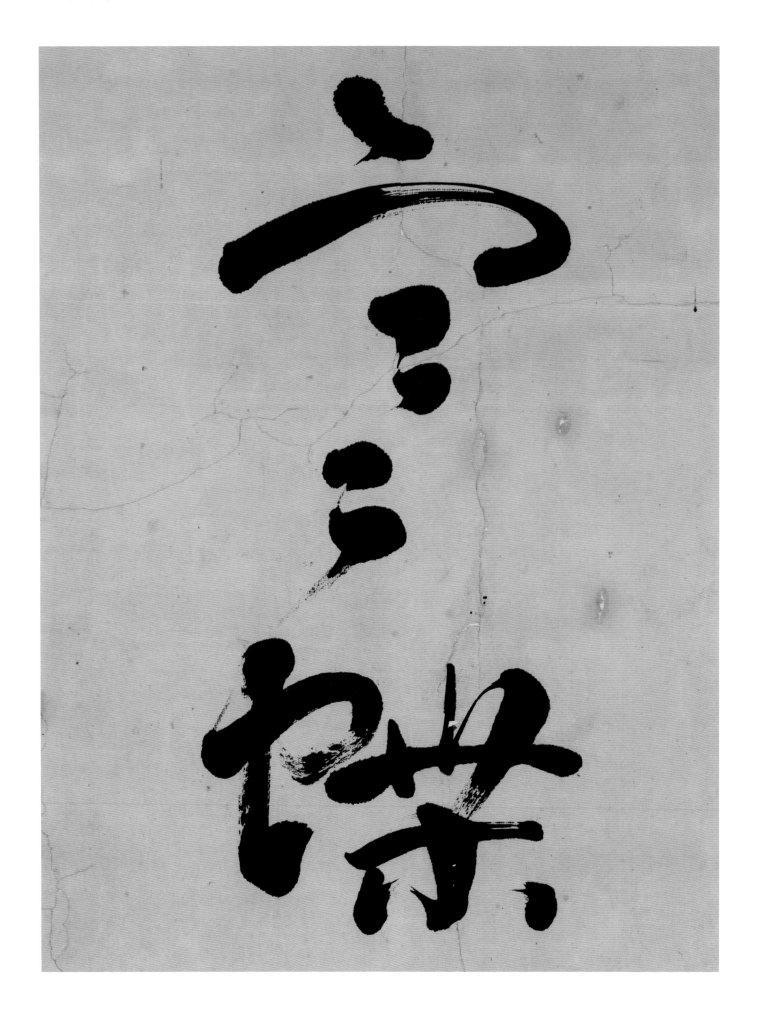

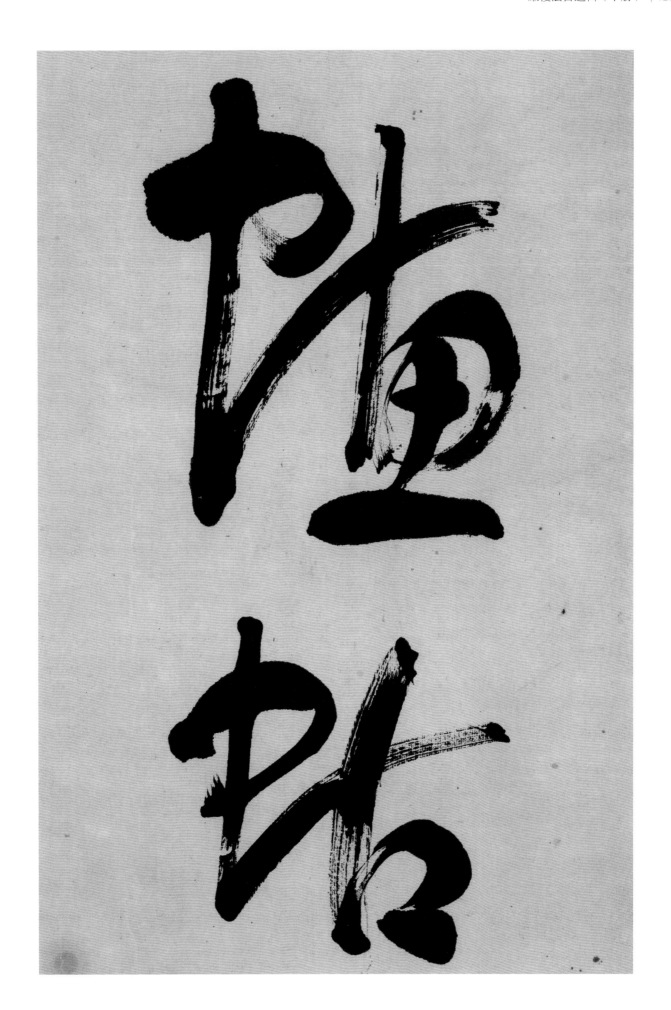

若無世間

朕家英特

封阿高

蕪海横萬

材法

扇面、册頁及鏡心

草書《書譜》句扇面
行書《紅梅詩》二首册頁
草書 陸游《題十八學士圖》詩鏡心

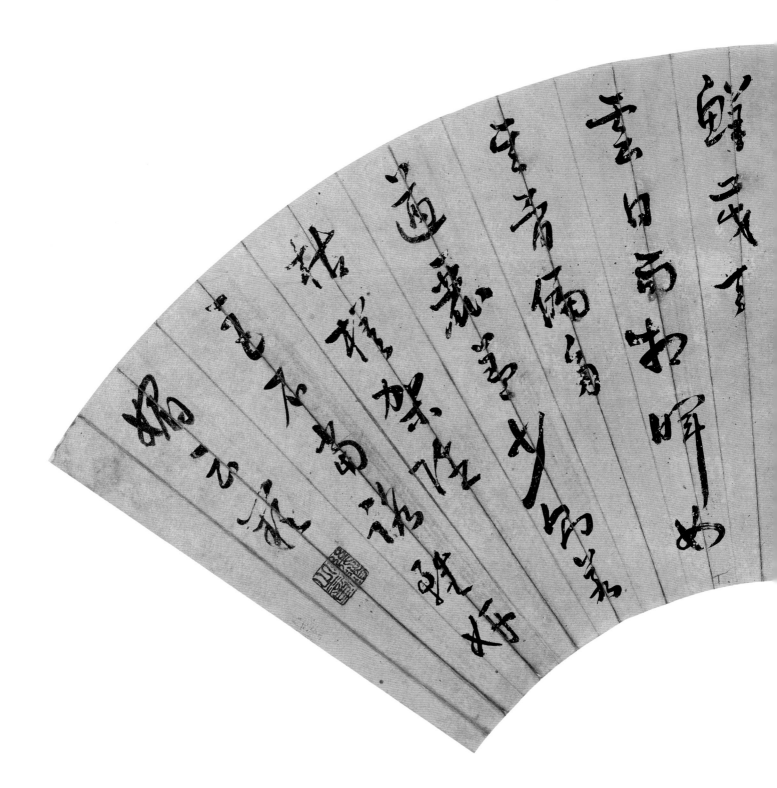

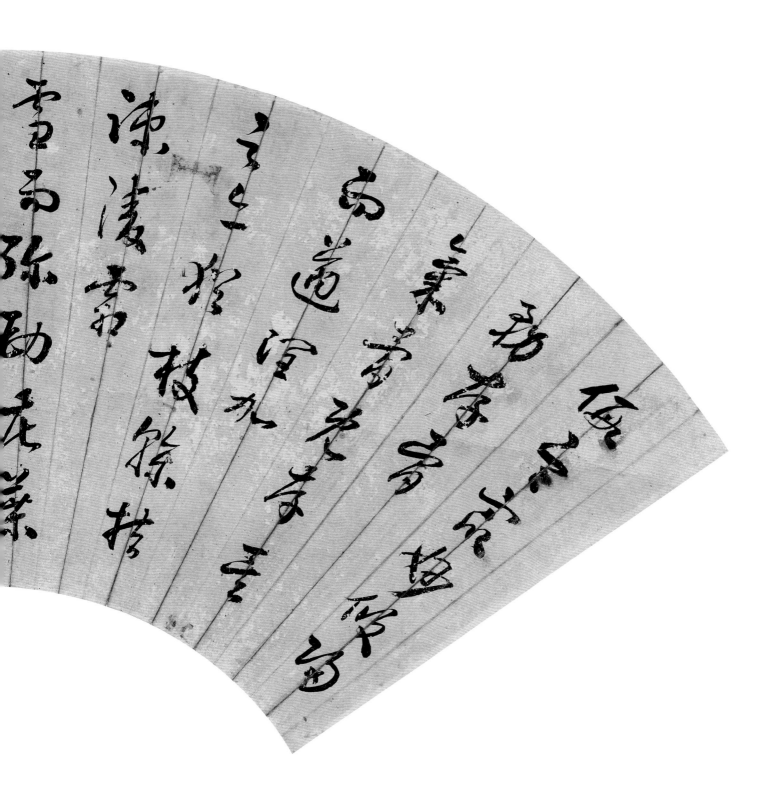

草書
《書譜》句扇面
尺寸｜23.6 × 50 厘米
材質｜水墨紙本

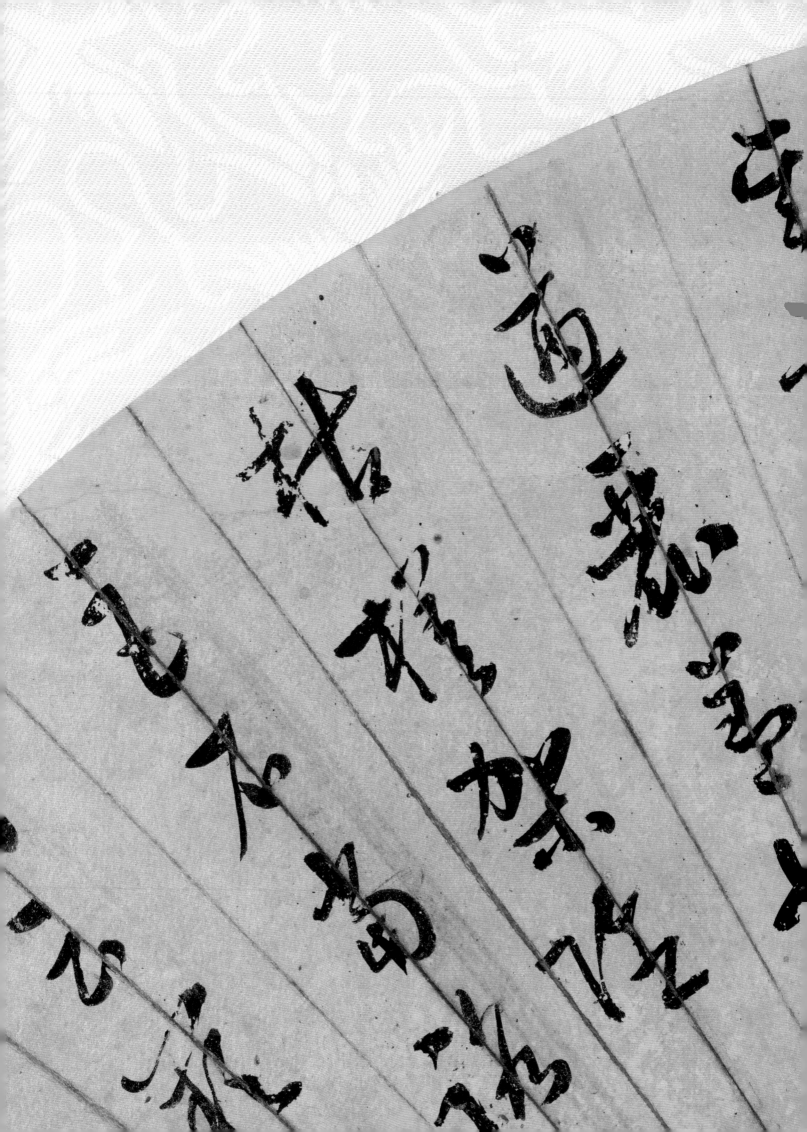

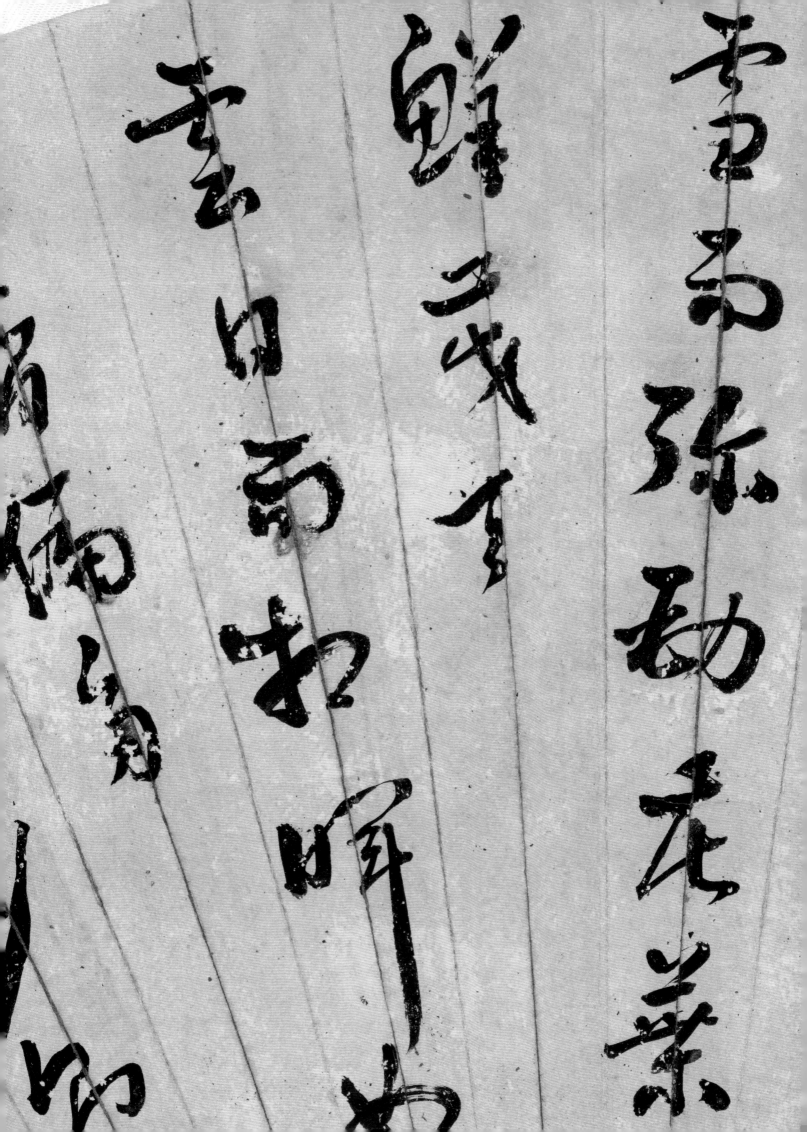

天女兩降紗裙溪雪呎肌施朱

傳粉吾以擇多謝巡簷崇觌雨

枝

紅梅二首用坡韻乙卯春日錄似

紹魯三兄先生法政　弟嚴復

行書
《紅梅詩》二首冊頁
尺寸 | 25×30 厘米
材質 | 水墨紙本

華堂深雲曉光遲失壽衣

泛入座時莫惜溫杯施傲吾看

要看富貴出天姿　京中红梅　時悵当風逾

恰對殘粧歌酒暖侵素纖肌

不因庚嶺寒鳴桃李此業原旦

歲寒枝去太冰容束帳遲天

教妙處占牽時微雨叙束镜高

大海

京中紅梅皆煤爐所熏

風迴

衡腰澎侵素練肌

桃李此業原起

冰容未怕遷冰

枝孫艷由來去冷

天女兩酷軽

傳粉妝吁擇多

紅梅二首用坡韻

恰起殘妝粉

不同庸素

歲寒枝

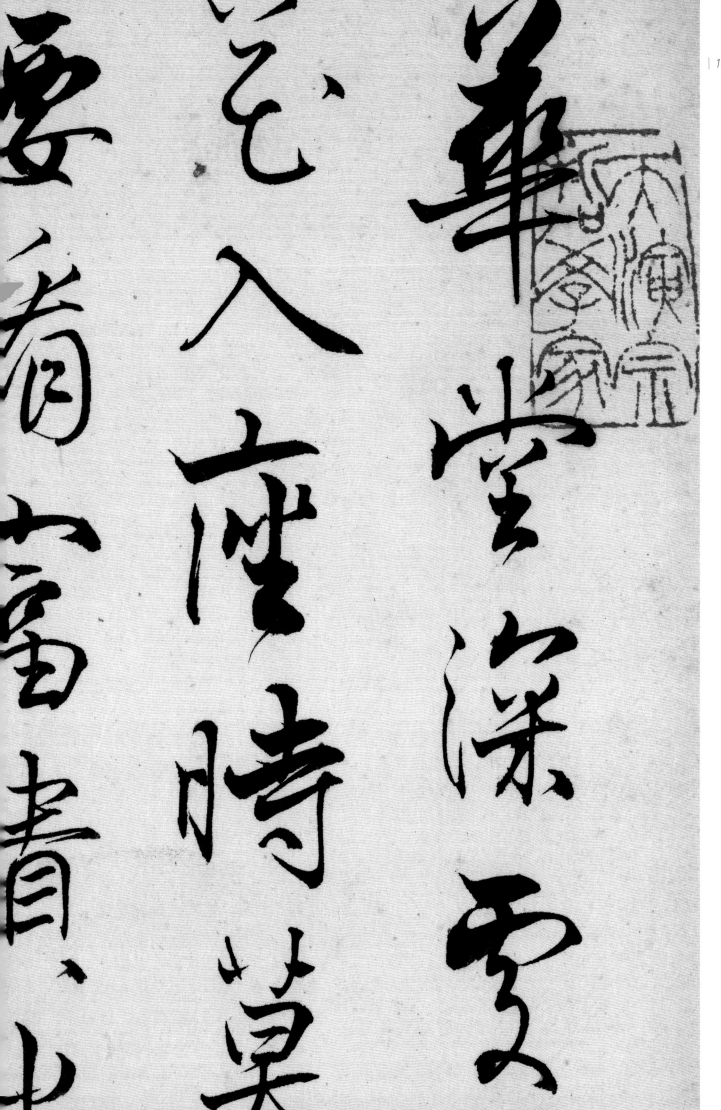

万眼气清尽管假光新明著
星高集伊吕万佳翁六吉中至至
惟谆燦似殊一帖与千贵高福孙
以来宽名者好问志国荣衰李
民港湾连婴流矣一倭祸高染捲
者洋渡诸风横

武邑

武邑

清日鬌瞳東南隅雷塘風瀟瀟
木瞑未時似昏黑色況而去乃
也頹生吾陽龍飛雲滿

草書
陸游《題十八學士圖》詩鏡心
尺寸｜30×30.2 厘米
材質｜水墨紙本

晴日暖瞻东南似

未隆平时似无色

电顿生妄汤龙

霄注萋罝四日手

霄甲玄荣罪前延

临池假宽新明毫再

伊吾可使郎以击手笔

似孙一帖言子哉高偶孙

君老好内志国业衮李

送樱蕤矣一倭福当央楼

高白樂

風林

嚴復常用印鑒

尺盦長壽

嚴復

侯官嚴復

幾道

侯官嚴氏

幾道私印

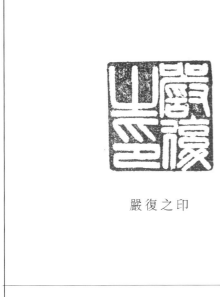

嚴復之印

幾道

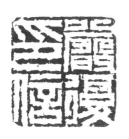

嚴復印信

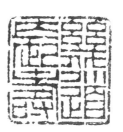

幾道長壽

復長壽

幾道六十以後作

幾道之章

幾道

嚴復

嚴復長壽

復長壽

嚴（押）

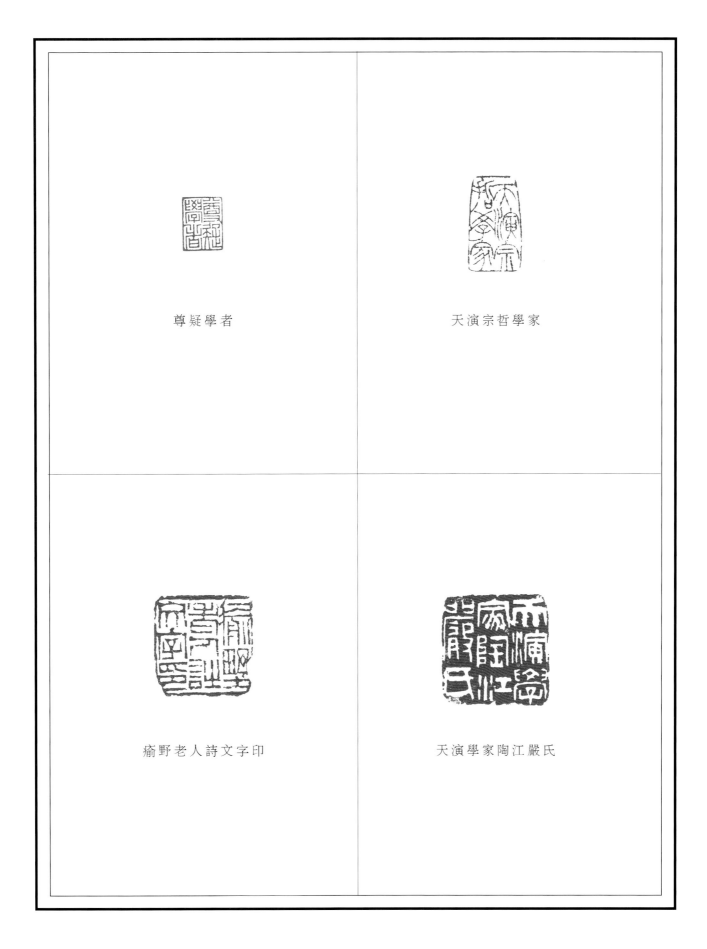

尊疑學者

天演宗哲學家

瘉野老人詩文字印

天演學家陶江嚴氏

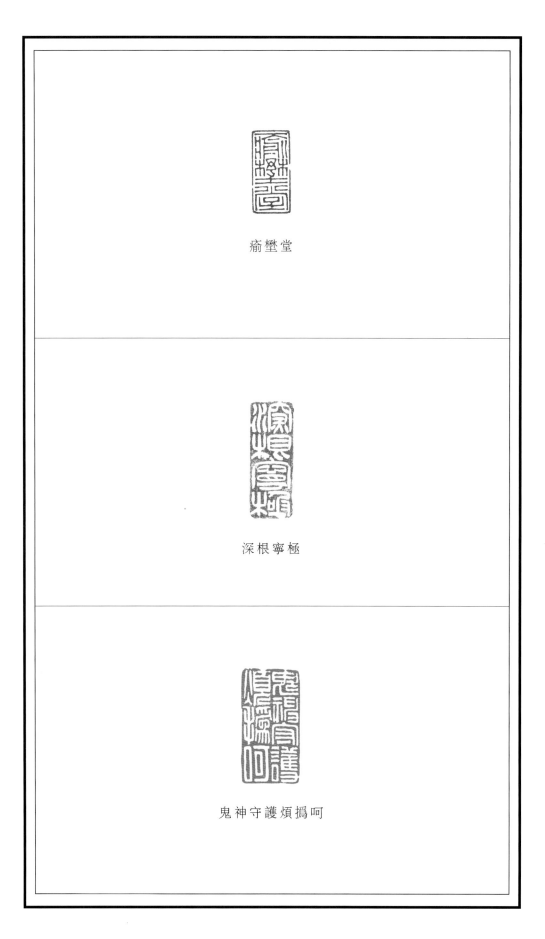

瘉壄堂

深根寧極

鬼神守護煩擭呵

嚴復的書學觀

信劄

《宋搨十七帖》能見借數日不？如可，望帶來。

<div align="right">——與陳寶琛</div>

分惠鄉產至感……愧不能楊風《韭花帖》也！

<div align="right">——與陳寶琛</div>

曹家《淳化閣帖》的是佳拓，但索賴至五百金，此非有骨董癖而雄於貲者，疇能脫手以收此物耶！徒呼負負而已。

<div align="right">——與汪康年</div>

茲有求者，曹君《淳化帖》、《郭家廟碑》（顏真卿），又費氏《仕女》是否求售，能借觀數日否？曹帖既不求售，亦乞代爲轉借。緣敝處亦有此帖，欲校對也。又昨見有日本所影右軍墨蹟，私心以爲神妙，此物須向何處購買，望以見示。尊處此幀能先借觀亦尤感也。

<div align="right">——與汪康年</div>

承假珂羅版《王右軍帖》，把玩累日，所得不少。茲謹奉還，謝謝！

<div align="right">——與汪康年</div>

右軍樂趣方憂減，鄉里兒童莫遣知。

<div align="right">——贈王又點</div>

凡學書，須知五成功夫存於筆墨，鈍刀利手之說萬不足信。小楷用紫毫或用狼毫水筆亦可，墨最好用新磨者。吾此書未佳，正緣用壺中宿墨也。至於大字，則必用羊毫，開透用之。市中羊毫多不合用，吾所用乃定製者。第二須講執筆之術，大要不出指實掌虛四字，此法須面授爲佳。再進則講用筆，用筆無他謬巧，只要不與筆毫爲難，寫字時鋒在畫中，毫鋪紙上，即普賢表弟所謂不露筆屁股也。最後乃講結體，結體最繁，然看多寫多自然契合，不可急急。鄧頑伯謂密處可不通風，寬時可以走馬，言布畫也。

<div align="right">——與何紉蘭</div>

平生用長沙筆匠花文奎所制大小楷羊筆，甚爲應手。今自天津南來，乏筆可用，欲得花文奎制小楷羊毫三十支，中書羊毫十支，屏筆、對筆各二支。不知於湘友中能爲致之否？該價若干，示悉即奉。

<div align="right">——與熊元鍔</div>

前惠湘筆數十支，至以爲紉……欲祈足下代我再購卅支純羊，須毫熟而足者。

——與熊元鍔

所托制筆廿支，於初十邊奉到。第發試之後，覺工料皆殊劣劣，誠不副所望也。此家出貨，蓋尚不及前之花文奎。爲此敬告執事：鄙見欲求筆佳，須不惜費。……稍需時日，爲成中、大純羊，多則十支，少則五支。第須極該匠之能事，貴賤所不論也。

——與熊元鍔

題跋

此書用筆結體出晉賢，然多參以北碑意境。若《鄭羲》、若《刁遵》，二碑法於行間字裏時時遇之。七月廿六日出飲微醉歸而書此。此拓余以四十員得之於海上。

——《麓山寺碑》搨本題跋

李北海書結體似流曼，而用筆卻極凝重，學其書者所不可不知。若以宋人筆法求之，失之遠矣。宣統元年六月晦日幾道識。

——《麓山寺碑》搨本題跋

唐書之有李北海，殆猶宋人之有米南宫，皆傷側媚勁快，非書道之至。七月五日。

——《麓山寺碑》搨本題跋

書法七分功夫在用筆，及紙時毫必平鋪、鋒必藏畫。所謂如印印泥者，言均力也；如錐畫沙者，言藏鋒畫也。解此而後言點畫、言史（使）轉、言增損、言賞會。至於造極，其功夫卻在書外矣。雖然耽書，終是玩物喪志。同日題此。

——《麓山寺碑》搨本題跋

右軍書正如德驥，馳騁之氣固而存之。虔禮之譏子敬，元章之議張旭，正病其放耳。王虚舟給事嘗謂：“右軍以後惟智永《草書千文》、孫過庭《書譜》之稱繼武。”

——《麓山寺碑》搨本題跋

《蘭亭》定武真本不可見矣，學者寧取褚、薛、馮承素及雙鉤填廓之佳者學之，必不可學趙臨，學之將成終身之病，不可不慎也。

——題所臨《蘭亭》後

詩句劄記

用古出新意，顏徐下筆親。細筋能入古，多肉正通神。

——《嚴復全集》卷八

上蔡始變古，中郎亦典型。萬毫皆得力，一線獨中行。抉石搵猊爪，犇泉溯驥程。君看氾彗後，更爲聽江聲。

——論書

放翁云：“漢隸歲久剝蝕，故其字無後鋒芒。近者杜仲微乃故用秃筆作隸，自謂得漢刻遺法，豈其然乎？”

——讀書劄記

近復有人以下筆如蟲蝕葉，爲書家上乘，此亦飾智驚愚語。古人作書，只是應事，且以豪禦素，即至以漆刷簡，亦無此作態，取奇事耳。

——讀書劄記

臨《蘭亭》至五百本，寫《千字》至八百本。

——讀書劄記

圖書在版編目(CIP)數據

嚴復法書選輯:共 2 冊/鄭志宇主編;陳燦峰副主編.－福州:福建教育出版社,2024.1
（嚴復翰墨輯珍）
ISBN 978-7-5334-9819-1

Ⅰ.①嚴…　Ⅱ.①鄭…　②陳…　Ⅲ.①漢字－法書－作品集－中國－現代　Ⅳ.①J292.28

中國國家版本館 CIP 數據核字(2023)第 232405 號

嚴復翰墨輯珍

Yan Fu Fashu Xuanji（Shang Xia Ce）

嚴復法書選輯 （上下冊）

主　　編：鄭志宇
副 主 編：陳燦峰
責任編輯：黄哲斌
美術編輯：林小平
裝幀設計：林曉青
攝　　影：鄒訓楷
出版發行：福建教育出版社
出 版 人：江金輝
社　　址：福州市夢山路 27 號
郵　　編：350025
電　　話：0591-83716932
策　　劃：翰廬文化
印　　刷：雅昌文化（集團）有限公司
　　　　　（深圳市南山區深雲路 19 號）
開　　本：635 毫米×965 毫米　1/8
印　　張：24
版　　次：2024 年 1 月第 1 版
印　　次：2024 年 1 月第 1 次印刷
書　　號：ISBN 978-7-5334-9819-1
定　　價：198.00 元（上下冊）

如發現本書印裝質量問題,請向本社出版科(電話:0591-83726019)調換。